高等学校艺术设计专业课程改革教材

设 计 素 描

（第 2 版）

主　编　连卓奇　周启凤

副主编　马　蜻　巫大军

清华大学出版社

北京交通大学出版社

·北京·

内 容 简 介

本书以避免陷入单一、狭隘的传统素描教学的观点和格局为前提，将设计素描这一设计专业基础教学的重要课程进行了一次相对完整的归纳和梳理。同时，书中各章节展示了大量优秀的对应性习作范例，以图文并茂的方式，生动、形象地诠释了各种素描表达方式的特点和要求，便于学习者理解和掌握相关的知识要点。

本书主要适用于高等院校艺术设计专业本、专科学生的基础阶段学习，也可供广大素描爱好者和相关工作者参考。

图书在版编目(CIP)数据

设计素描 / 连卓奇，周启凤主编 . —2 版 . —北京：北京交通大学出版社：清华大学出版社，2018.12（2023.8 重印）

（高等学校艺术设计专业课程改革教材）

ISBN 978–7–5121–3638–0

Ⅰ.①设… Ⅱ.①连… ②周… Ⅲ.①素描技法—高等学校—教材 Ⅳ.① J214

中国版本图书馆 CIP 数据核字（2018）第 173455 号

设计素描
SHEJI SUMIAO

责任编辑：黎丹

出版发行：清 华 大 学 出 版 社　　　邮编：100084　　电话：010–62776969
　　　　　　北京交通大学出版社　　　邮编：100044　　电话：010–51686414
印 刷 者：艺堂印刷（天津）有限公司
经　　销：全国新华书店
开　　本：210 mm×285 mm　　印张：10　　字数：324 千字
版　　次：2018 年 12 月第 2 版　　2023 年 8 月第 4 次印刷
书　　号：ISBN 978–7–5121–3638–0/J•128
印　　数：10 001 ～ 13 000 册　　定价：59.00 元

接到为"高等学校艺术设计专业课程改革教材"写序的请求，我感到非常的荣幸。在与编者就本系列教材的选题背景与编写思路进行深入讨论后，感觉教材的编写者对于本系列教材的编写是非常严谨和认真的。同时，也深刻感受到本系列教材的编写有其必要性和意义。

随着我国经济的飞速发展，人们对生活品质的追求越来越高，由此带动了艺术与设计领域的繁荣。设计是把一种计划、规划、设想通过视觉的形式传达出来的创造性活动。同时，设计的一个重要特征就是可实施性。近年来，我国普通高等院校设计专业的教师在艺术与设计领域不断探索，找到了课堂设计教学及设计实施与应用的有效结合点，并以教材的形式归纳总结出来，形成了系统的理论体系，为设计教育做出了重大贡献。本系列教材的编者就是其中的代表。

本系列教材的编写充分体现了高等院校设计教育以"能力培养为中心"的教学原则，注重对学生进行知识的理解与应用训练，重点培育学生的实践能力；强调理论讲授、案例分析、课堂讨论及课堂交流结合的方式，增强学生的感性认识，调动学生参与教学活动的积极性。本系列教材内容全面、理论讲解细致、图文并茂、理论结合实践、紧跟设计门类和设计专业市场需求、实践性强，对在校学生有很大的指导作用。本系列教材的编写还充分体现出对学生艺术设计思维能力培养和设计技能训练的重视，使学生在训练中提高，在思考中进步，在欣赏中成长，是一套集科学性、艺术性、实用性和欣赏性于一体的、特色鲜明的教材，对提升学生的艺术设计品位、设计思维能力、设计操作能力和设计表达能力大有益处。

本系列教材的图片都是通过精挑细选而来，能帮助学生更加形象直观地理解理论知识，这些精美的图片还具有较高的参考和收藏价值。本书可作为普通高等院校艺术与设计类专业的基础教材，还可以作为行业爱好者的自学辅导用书。

<div style="text-align:right">

文　健

2018年11月于广州

</div>

近年来，随着美术专业在各大高等院校的逐年增设，并同时扩大了招生数量，于是艺术设计专业拥有了一个庞大的学习群体，而针对艺术设计专业的基础课程教学，每个院校的设置也各有差异。那么，艺术设计涵盖的专业如此繁多（书籍装帧、包装设计、广告设计、展示设计、室内设计、园林设计、建筑设计、舞美设计、动漫设计、陶艺设计、工业造型、新媒体创作等），什么样的素描教学才能适用于艺术设计专业呢？这是一个见仁见智的问题。本书从各个专业赋予素描的不同教学侧重要求考虑，从素描的各种表现形式和学习诉求上，提供了多种选择的可能。

在素描这门课程中，可以解决的问题有很多，其中最根本的是训练造型能力（主要掌握形体结构与透视规律）。当然，这一学科功能如果作为造型艺术专业的学习重心，应该更为妥帖。此外，素描还可以解决如下问题：色构成（针对黑白灰色秩序在面积、位置、形状等方面进行的美学研究）、审美（包括取舍、提炼、构图、节奏感、形式感的研究）、细节刻画、创意思维（包括处理画面的能力，把控整体性，处理主次、虚实的能力）。所以，在素描学习中，可以研究的内容有很多，关键在于我们所学的具体专业，素描的哪些功能正好适用于它？而这样的功能，又是靠哪种素描表现形式来有效承载和运用的？本书以结构素描、光影素描、写实素描、创意素描、装饰素描等多种练习形式，为不同设计类专业的素描课程提供了不同的学习和研究方向。教学中究竟应当采用哪种或哪几种素描学习样式，这需要教学单位和教师针对不同的具体专业进行相应的规划和安排。

本书的编者都是长期从事素描教学的中青年高校骨干教师。历年来，他们在教学实践活动中积累了大量宝贵而丰富的教学经验，并在此以真诚、严谨的态度，将自身多年沉积、整理而来的有关知识，以文字的静态形式呈献给大家，希望能为热爱设计素描的人们提供真正的求学帮助。设计素描的教学在不断的实践和思考中，仍然会有新的内容和观点出现，虽然在本书撰写过程中付出了很大努力，但难免会有疏漏或不足之处，期待各位专业人士斧正。

最后，特别感谢四川师范大学美术学院郝川江先生、张琰旎女士鼎力支持；感谢四川师范大学美术学院陈瑜女士花费大量时间处理本书使用的图例，并提出编排上的修改意见；尤其感谢中国美术家协会王子奇先生为本书所提供的诸多宝贵建议。另外，感谢张茜同学、刘凯同学花费时间对学生作品进行拍摄。

编　者
2018年11月

设计素描

目录
Contents

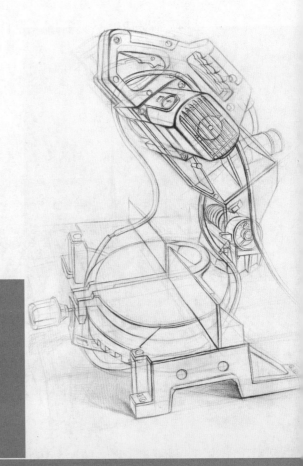

第1章

结构素描训练

1.1　结构素描的结构

　　结构素描是1919年德国包豪斯学校开创的一种教学模式，引入中国美术教育后，在教学的实践中日益显现出它的开拓性和重要性。结构素描是设计素描中的重要表现形式之一。

　　我们所表现的万事万物都具有一定的结构形态及内部的结构关系，如比例、节奏、结合关系、生长形式、空间特征等。结构素描所研究的内容有形体结构、构造结构、空间结构三方面。

1.1.1　形体结构

　　形体结构是指物象内部的构成方式在其外部形体特征上的反映（图1-1）。

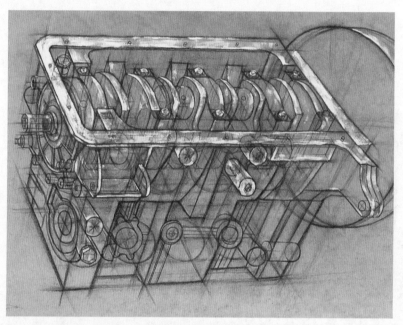

图1-1 学生作品

　　一切形体都有其独特的外形和内质特征，这些变化都是由其特有的内部构造关系和生长规律所决定的，就像每个人都受其内部骨骼和肌肉组织的影响一样。物象的构造特征能够在外观上显示出具体的形状和体积，每个形体是由一个单元形或多个重复的单元形所组成的。物象的外部特征是由其内部的组织形式和组织关系决定的。结构对物形起着至关重要的作用，没有结构就没有形体，改变了结构就改变了形体。因此，在素描的过程中要善于从形体结构入手，全面、准确地把握客观物象的外貌特征，获得造型的主动权。

1.1.2　构造结构

　　构造结构是指表现对象各部分的组合规律。观察一个事物应注意其构造特征和结构秩序，如昆虫特定的生长规律、人体骨骼的咬合关系、建筑中的榫卯结构及机械零部件的组合结构关系等。通过分析，理解表现对象的基本构造，找出其中秩序，便可以将对象的各部分构造关系归纳出来，化繁为简（图1-2）。

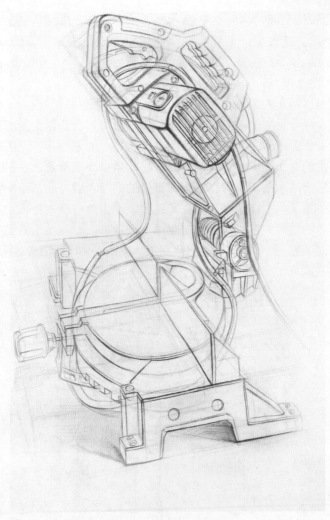

图1-2　学生作品（盘晶）

1.1.3　空间结构

　　每一个事物在现实中都占有一定的空间，而物与物之间又有一定的空间距离关系。空间结构就是指一个物体或多个物体在具体的空间范围内所占的空间比例，以及相互间所构成的空间关系（图1-3）。

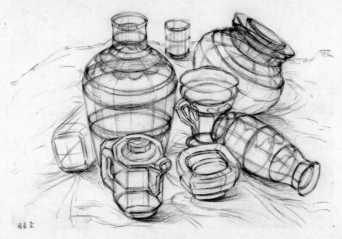

图1-3　学生作品（周晨颖）

　　一个物体具有内空间和外空间，同时这些空间都对应着一定的面积、位置、运动方向等特点，最终以一定的规律联系在一起。在对空间的研究中，我们可以发现更加丰富的空间结构，如矛盾空间、复合空间、动态空间及二维、二维半、三维、四维甚至五维空间等。这些空间的有效利用，能够很好地增强画面层次感及丰富性（图1-3）。

　　当然，结构素描主要是以写实的三维透视规律为依据来表现空间结构的。结构素描的最终目的，是理解、剖析表现对象的结构，通常采用的主要表现手法是以线造型，也会以少量的色调作为传达辅助。结构素描要求把所观察到的物象作穿透式的理解，要求画者能将自己的思维作严谨的推理，把物体的内部及视线不能及的部位还原在二维的画面上进行表现，所以，结构素描要求画者具备很强的三维空间想象能力。这个过程要求画者具备相应的透视知识作为支撑。在形象的细节表现方面，结构素描要说明形体是怎么构成的，局部与整体的组合关系又是怎样的，为了在画面上表现出这些基本特征，就要在刻画细节时能够将细节的表现充分服从于整体的结构关系，使画面丰富而不凌乱。同时，结构素描关心的是对象最本质的特征，这些本质特征是首要的前提，画者能从具体的现实形体中提炼和概括出来（图1-4）。

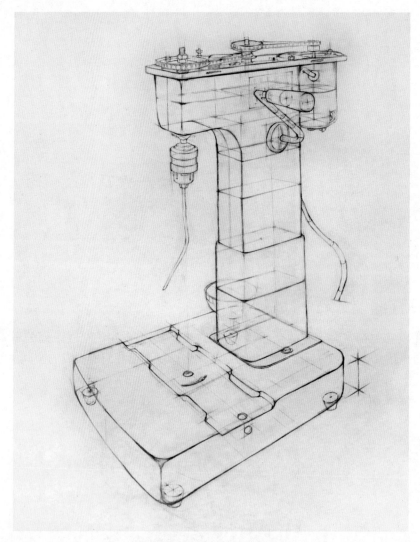

图1-4 学生作品（王德维）

　　结构素描对于设计教学来说是一门重要课程，是培养学生造型能力和设计思维能力的基础。 学习结构素描对于初学者来说，首先要具备严谨的绘画态度，对表现对象的结构理解做到一丝不苟；其次要在理解透视规律的基础上具有较强的逻辑思维能力和三维空间的想象力。

1.2 结构素描的透视

1.2.1 基本概念

从广义上讲，透视是指人的大脑和感觉器官通过一定的事物去感知另外的事物，就像我们通过窗户去看窗外的景物，亦指各种空间表现的方法。狭义透视学特指14世纪逐步确立的描绘物体、再现空间的线性透视和其他科学透视的方法。人类近现代对视知觉的研究，拓展了透视学的范畴、内容。广义透视学方法在距今3万年前已经出现，在线性透视出现之前，已有多种透视法。狭义透视学(即线性透视学)方法是文艺复兴时代的产物，即合乎科学规则地再现物体的实际空间位置。这种系统总结研究物体形状变化和规律的方法，是线性透视的基础。15世纪意大利画家阿尔贝蒂的画论叙述了绘画的数学基础，论述了透视的重要性。同期的意大利画家皮耶罗·德拉弗兰切斯卡对透视学最有贡献。德国画家丢勒把几何学运用到艺术中来，使这一门科学获得了理论上的发展。18世纪末，法国工程师蒙许创立的直角投影画法，完成了正确描绘任何物体及其空间位置的作图方法，即线性透视。达·芬奇还通过实例研究，创造了科学的空气透视和隐形透视，这些成果总称为透视学。透视现象对眼睛的作用有3个，即形状、色彩和体积，因物象距离渐远而表现为缩小、变色和模糊、消失。

简单地说：

① 物象因上、下、左、右、前、后不同距离而产生的形的变化和缩小就是空间透视。

② 同一物象距离的远近造成色彩变化，即色彩透视和空气透视。

③ 同一物体在不同距离上的模糊程度，即隐形透视。

绘画中所讲的透视现象是指眼睛所观察、描绘的对象通过瞳孔在视网膜上被感知。由于实际距离的远近或观察角度的不同，物象在视网膜上会发生近长远短、近高远低、近宽远窄、近大远小、近实远虚、近强远弱等相应的变化，这就是透视规律。

要学习结构素描透视，就要先了解几个透视知识的基本概念。

基面：基面是指摆放实际物的水平面。

实际物：实际物是指存在于实际空间的自然物。

视点：视点是指画者眼睛所处的固定位置。

视平线：视平线是指视点高度所在的水平线。

视中线：视中线是指垂直于画面的视线。

变线：变线是指与画面不平行的线。

心点：心点是指垂直于画面的视线交点，它是平行透视的透视灭点。

视高：视高是指从视平线到基面的垂直距离。

灭点：灭点是指透视线的消失点。

1.2.2 常用的透视法

1. 平行透视

平行透视也叫一点透视，是一种最基本的透视方法，指被我们所描绘的物体有一个面和画面平行，其余与画面垂直的透视线都向心消失于一个点，其灭点只有一个（图1-5）。

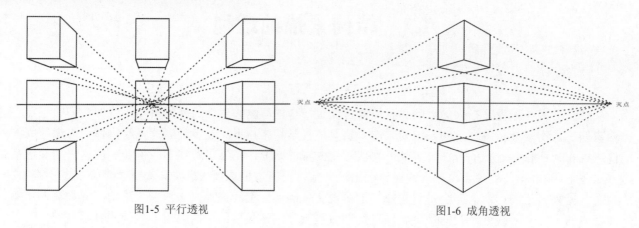

图1-5 平行透视

图1-6 成角透视

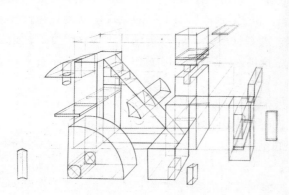

图1-7 学生作品（陈志）

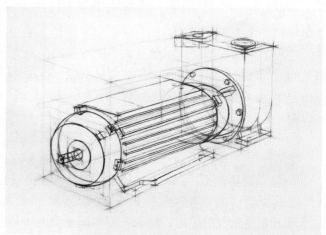

图1-8 学生作品（潘春华）

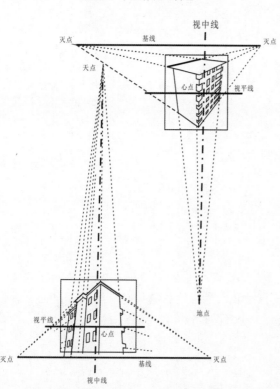

图1-9 三点透视1

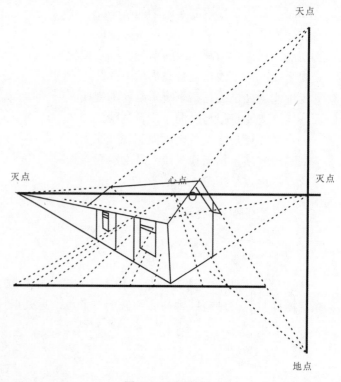

图1-10 三点透视2

2. 成角透视

成角透视也叫二点透视，就是表现物象与视中线成一定角度的透视。凡是与画面既不平行又不垂直的水平直线，都消失于视平线上的灭点，灭点在视平线上，物体的纵深因为与视中线不平行而向主点两侧的灭点消失。凡是平行的直线都消失于同一个灭点。所以，对于描绘对象，在成角透视中都有两个灭点，这两个灭点在主点两侧。成角透视也是我们使用最多的透视方法（图1-6～图1-8）。

3. 三点透视

三点透视又称倾斜透视，是由于俯视或仰视，使得面与原来垂直的物体之间有了倾斜角度，即称之为倾斜透视。

三点透视是在成角透视的基础上形成的，即除了在视平线上有两个灭点之外，仰视状态下物体还有第三个消失点：天点；俯视状态下的第三个消失点为地点。此为三点透视的三个消失点（图1-9、图1-10）。

4. 散点透视

散点透视是中国画特有的透视法，画家观察点不是固定在一个地方，也不受视域的限制，而是根据需要，移动着立足点进行观察，凡各个不同立足点上所看到的东西，都可组织进自己的画面上来，这种透视方法叫做"散点透视"，也叫"移动视点"。中国山水画能够表现"咫尺千里"的辽阔境界，正是运用这种独特透视法的结果。故而，只有采用中国绘画的"散点透视"原理，艺术家才可以创作出数十米、百米以上的长卷（如清明上河图），而采用西画中"焦点透视法"则无法达到同样的效果。

结构素描所着重研究的是成角透视。

1.3　结构素描的分析与表现

在现实中，结构是事物内部各要素相互关联、互相作用的方式，是事物的本质因素。一切事物都是以自身的结构为基础的。如同建筑物的框架或人体及动物的骨骼，包括自行车的钢铁架构等，都以其特定的因素，形成各自独特的造型特征。在客观世界中不管事物多么复杂，它们的结构是事物整体联系的基础。结构也是我们认识事物本质特征的出发点。

人们在观察事物时往往习惯从事物的外部轮廓开始，被事物表面的光影、质感、纹理等细节所吸引，造成对事物的形体特征及结构关系的忽略，因此丢失了事物的本质特征。我们做结构素描训练也正是为了纠正这一误区，不仅能从表面观察、触摸，更能深入到事物内部进行分析研究，了解事物内部的构造与外部特征之间的关联，以研究形体的基本造型规律、形体间的组合联系，以及空间、解剖、透视等物象的表现因素为主，以训练理性的分析和提取规律的思考能力。

结构素描的表现语言包括以下几种。

1. 点

从形态上看，点是最小的基本形。从概念上讲，点没有长度也没有宽度，只具有位置特征。点在艺术表现中具有很重要的作用，是因为在艺术世界里不管它是实还是虚，都具有明确的空间表述，是艺术形象的视觉单位。

点在视觉元素中是最简洁的一个。在画面中体现相对的概念，在结构表现中是形体结构相互关联的重要表现方式。

2. 线

线条在概念上讲是点的移动轨迹，是客观事物存在的一种外在形式。它只有长度，没有宽度、厚度，存在于形体的块面转折处，是结构素描的主要表现手段之一。线条作为人类文明初期一种最重要的

表现手法有着举足轻重的意义。在我国线条这一表现手法又是中国艺术的精髓和核心。线条在现实中是不存在的，是人们在现实物象的表现中提炼出来的一种造型语言。线条本身具有很丰富的面貌，如曲直变化、粗细变化、长短变化、虚实变化、疏密变化，以及在质感上的光滑与毛糙、秩序上的规律与凌乱等。在结构素描表现时，线条可以较为直接地表现出物象的本质结构形态，体现出物象的形体结构、构造结构及空间结构特征。在描绘过程中应强调用虚实轻重的变化来表现出物体的明暗、体积、空间。

在表现结构时应该强调内结构线与外结构线的变化。内结构线是指表现物体内部结构构造及空间的线条，一般做虚处理；外结构线则是表现事物外部结构构造及空间的线条，一般做强调处理。其次还有主结构线与次结构线的表现，主要是在表现物体时，应注重最主干的结构特征，将其着重强调，同时再做次要结构的辅助深入，不可同样对待（图1-11～图1-21）。

图1-11 学生作品（韩露露）

图1-12 学生作品（刘然）

图1-13 学生作品（王璐）

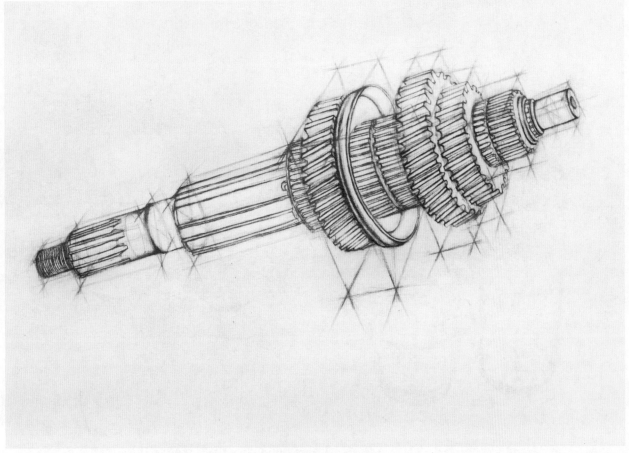

图1-14 学生作品（曾蕾）

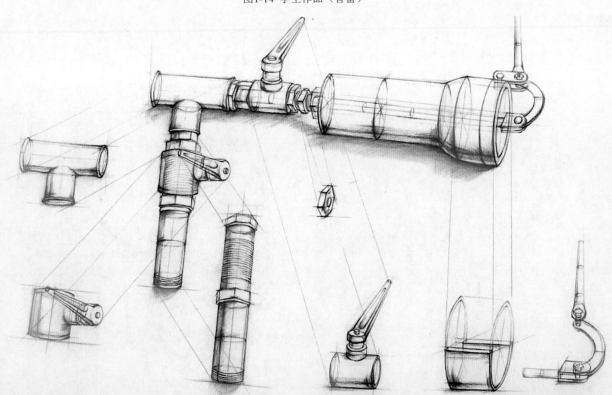

图1-15 学生作品

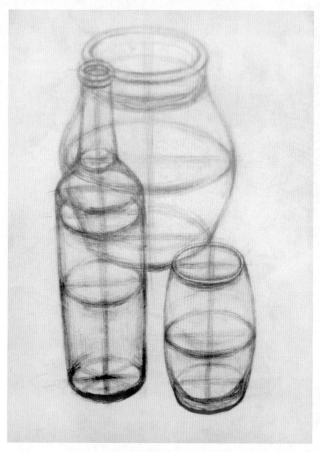

图1-16 学生作品

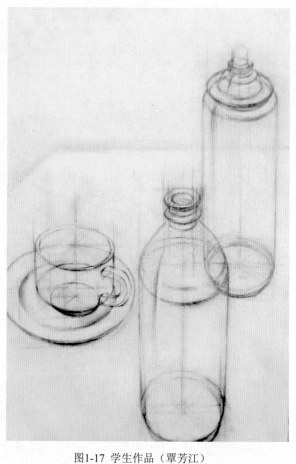

图1-17 学生作品（覃芳江）

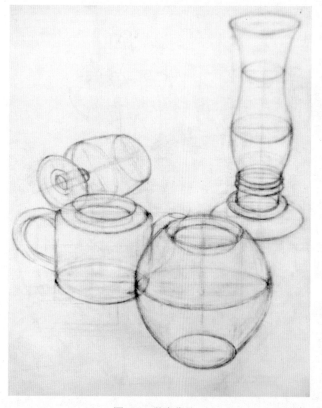

图1-18 学生作品

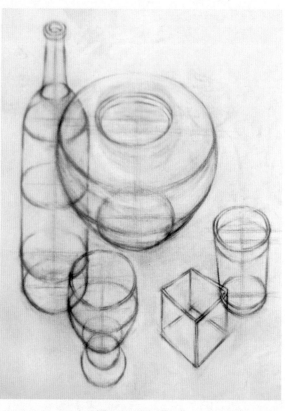

图1-19 学生作品

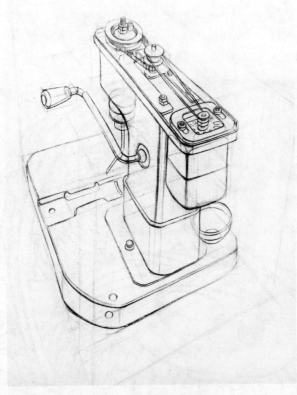

图1-20 学生作品（盘晶）

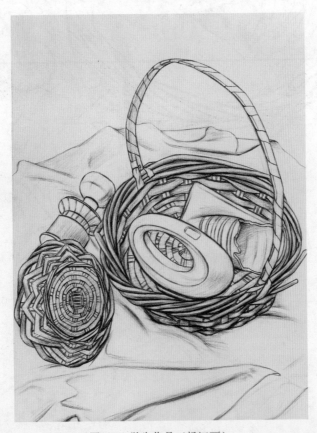

图1-21 学生作品（杨江丽）

3. 面

面相对于点和线来说是较大的一个形态要素，它有一定的长度、宽度，但没有厚度，形状和大小是其最大的形态特征，具有很强的二维特性。它是分析事物形体关系的重要因素，任何事物也都是由若干个面组成的。它同线一样都具有很丰富的表现形式（图1-22～图1-29）。

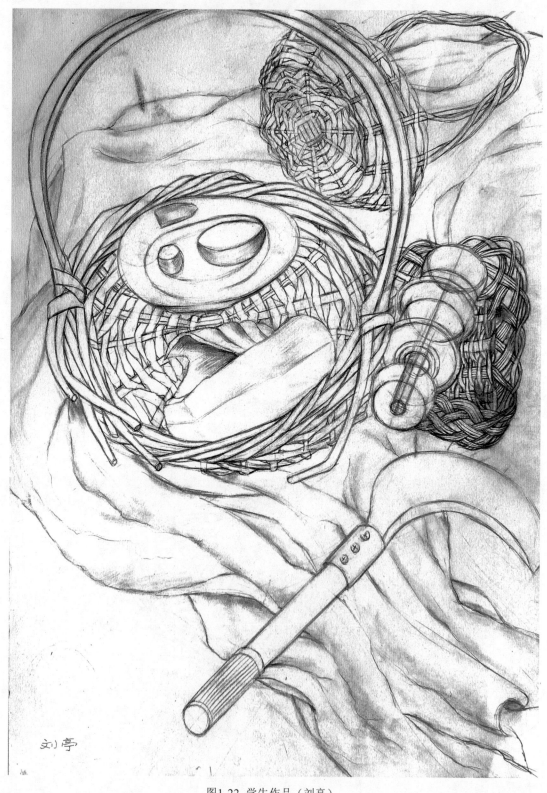

图1-22 学生作品（刘亭）

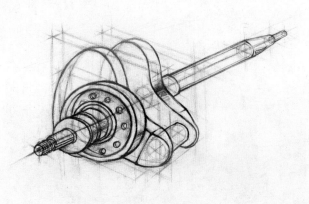

图1-23 学生作品（陈曦）

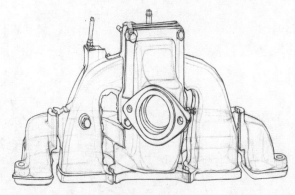

图1-24 学生作品（赵静）

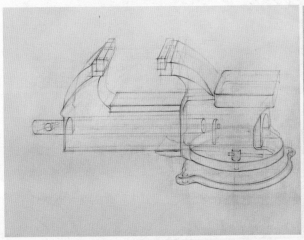

图1-25 学生作品

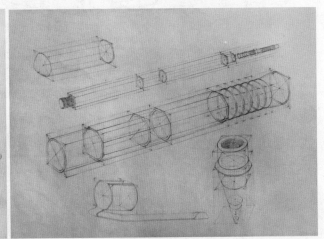

图1-26 学生作品

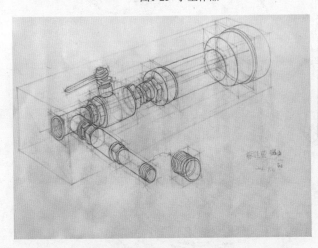

图1-27 学生作品（蔡佳莹）

图1-28 学生作品（钱正晶）

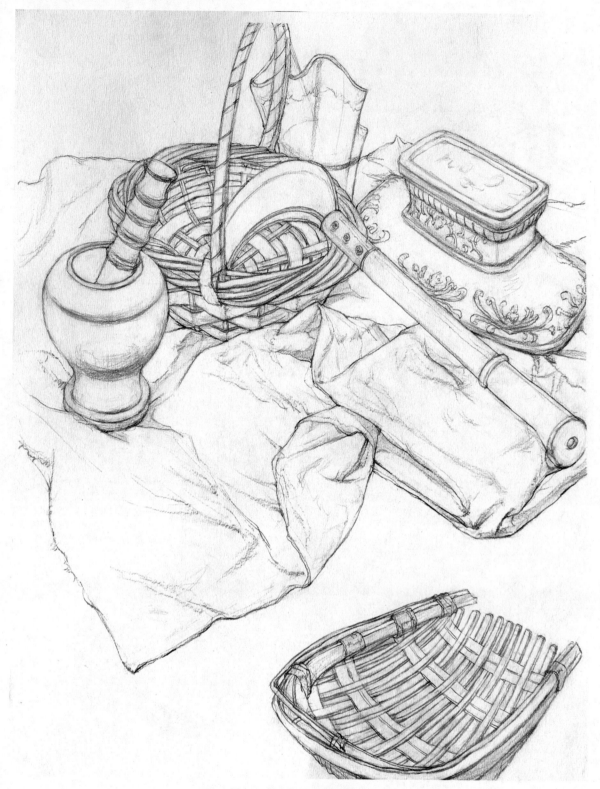

图1-29 学生作品（梁嘉辉）

结构素描虽然以线条为主要表现手法，但其在实际表现时是丰富灵活的。可以根据物象的表面起伏关系、光影与环境的影响、特定的视角、特殊的材质等诸多因素作相应的表现。因此需要对物象的形态、细节的变化及光影的影响作必要的提炼归纳，最终将点、线、面这三个造型元素灵活利用、相互转化，以达到自己想要的效果（图1-30～图1-38）。

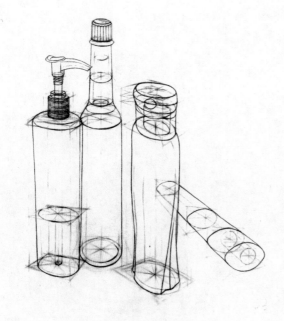

图1-30 学生作品（何恒星）

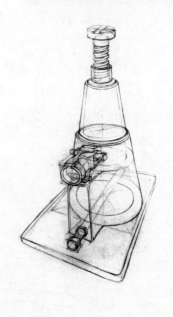

图1-31 学生作品（罗曦）

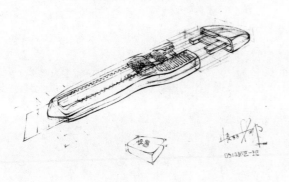

图1-32 学生作品（张丽娜）

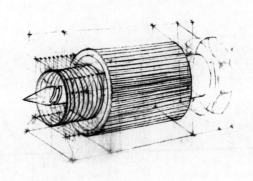

图1-33 学生作品

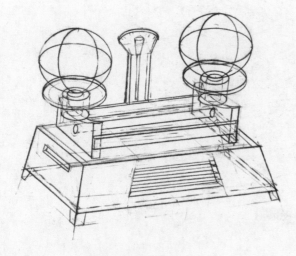

图1-34 学生作品

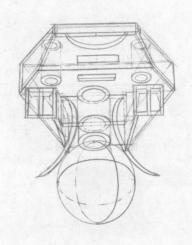

图1-35 学生作品

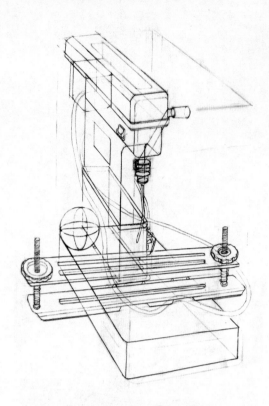

图1-36 学生作品（徐强）

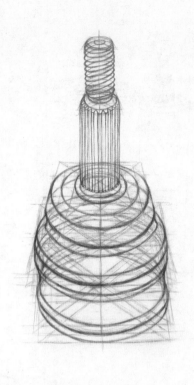

图1-37 学生作品（蒋雯）

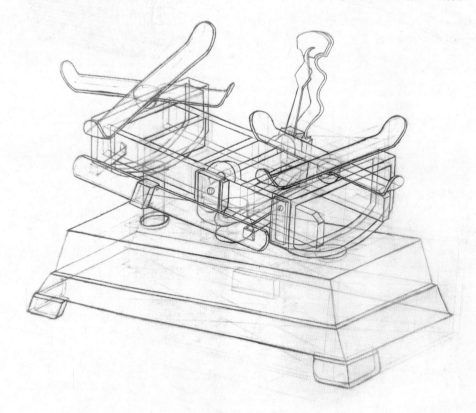

图1-38 学生作品（李辉）

1.4 结构素描的课程设置

1.4.1 结构素描的透视练习

1. 作业要求

以静物画透明器皿为表现素材，充分按照结构素描所学的透视规律表现物象（可适度夸大透视的表现）。表现手法以线条为主，根据事物的外在结构因素推理出物体内在的结构关系，在画面表现上要求组合合理，描绘准确、丰富，具有一定的推理能力（图1-39～图1-45）。

2. 作业数量

完成结构素描1幅，画幅大小4开。

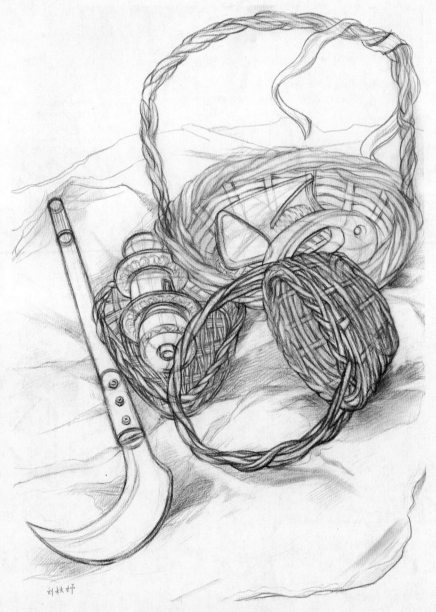

图1-39 学生作品（刘秋妤）

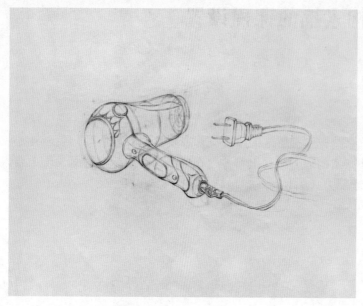

图1-40 学生作品（邱雪娇）

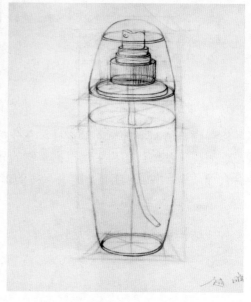

图1-41 学生作品（赵晓燕）

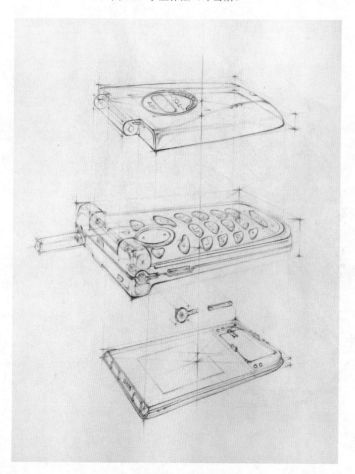

图1-42 学生作品

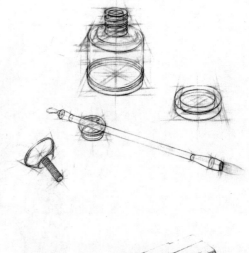

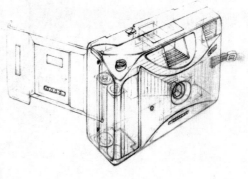

图1-43 学生作品（李卫）

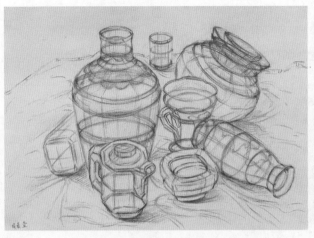

图1-44 学生作品（周晨莹）

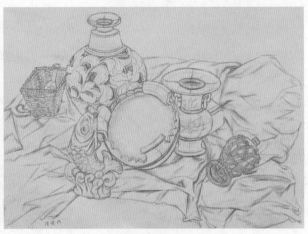

图1-45 学生作品（项晓欢）

1.4.2 机械的结构素描练习

1. 作业要求

以机械或较规整的人造产品作为表现对象，选取相对复杂的形体做单个或少量组合练习。要求学生以线条的表现方式对对象进行描绘，强化透视规律的认知。同时培养学生的空间意识，注意物体本身每个部件所处的空间差异，提升学生严谨推理、仔细观察、思考转换的能力（图1-46～图1-51）。

2. 作业数量

完成复杂机械结构素描1幅，画幅大小2开。

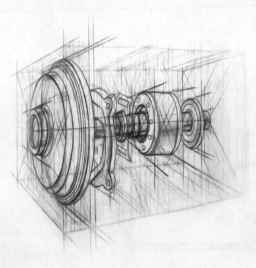

图1-46 学生作品（姜璐璐）

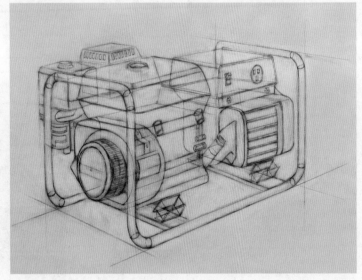

图1-47 学生作品（贺兮）

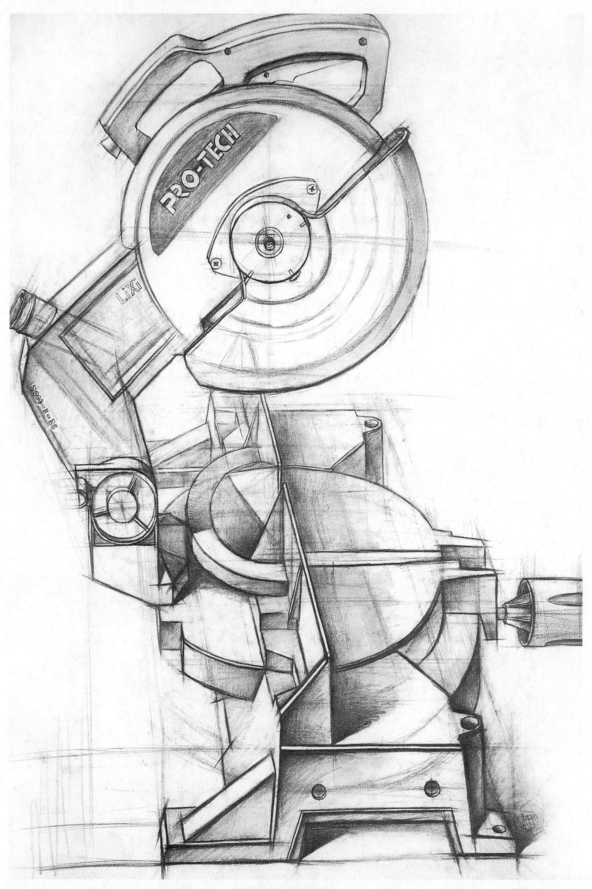

图1-48 学生作品

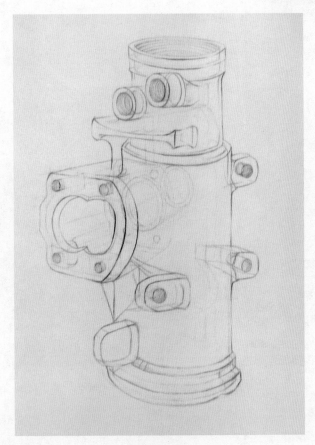

图1-49 学生作品

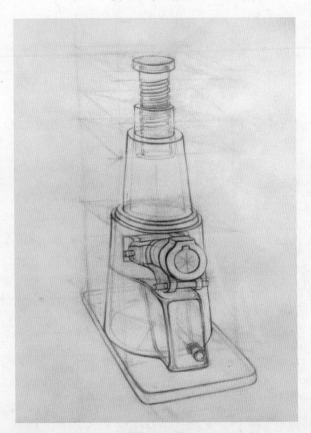

图1-50 学生作品

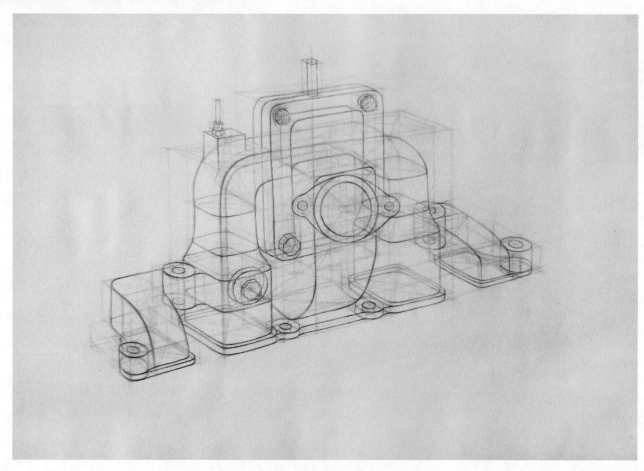

图1-51 学生作品（成乐）

1.4.3 空间切割的结构素描练习

1.作业要求

以立方体、圆柱体、圆锥体等几何体作为基础形态进行削减或添加形体的练习，在视觉上创造出一个新的形体组合，充分调动学生的想象力，使学生能够作自由尝试。这一练习可以强化学生的结构空间意识及逻辑推理意识，同时也能够对透视的规律作实践性研究，是环艺专业的重点训练之一（图1-52～图1-60）。

2.作业数量

完成结构素描1～2幅，画幅大小4开（将画面分割为9等份，做9个不同形态）。

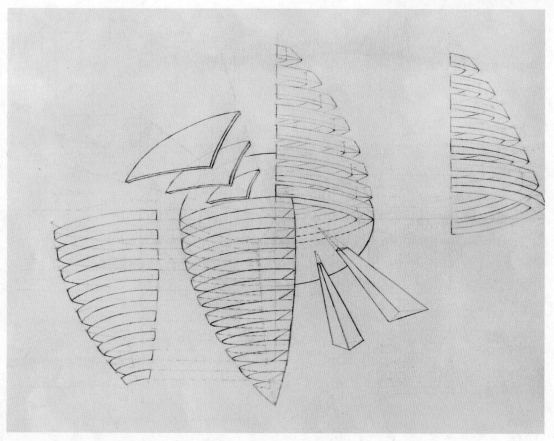

图1-52　学生作品（田娜）

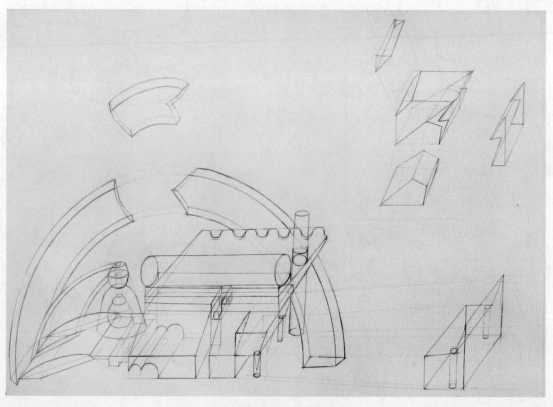

图1-53　学生作品（李成东）

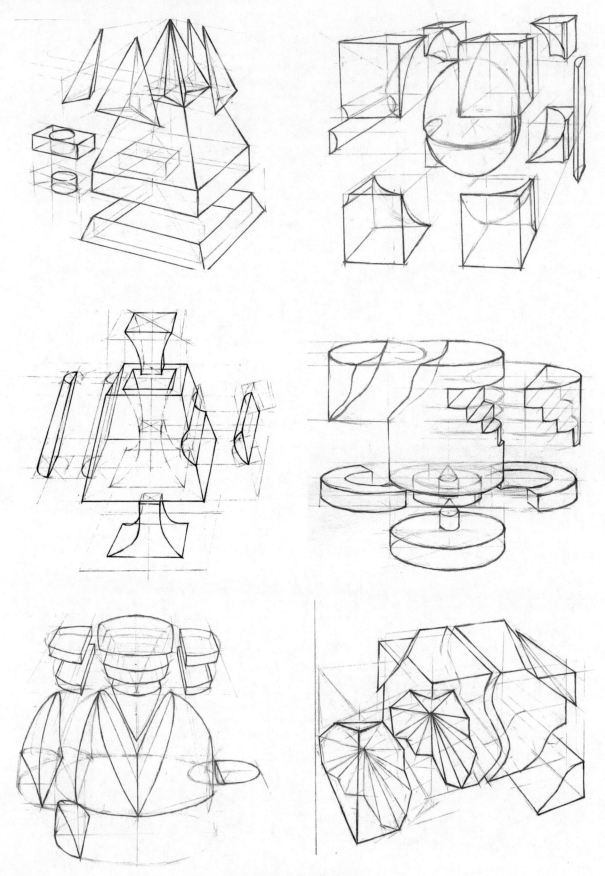

图1-54 学生作品（马小富）

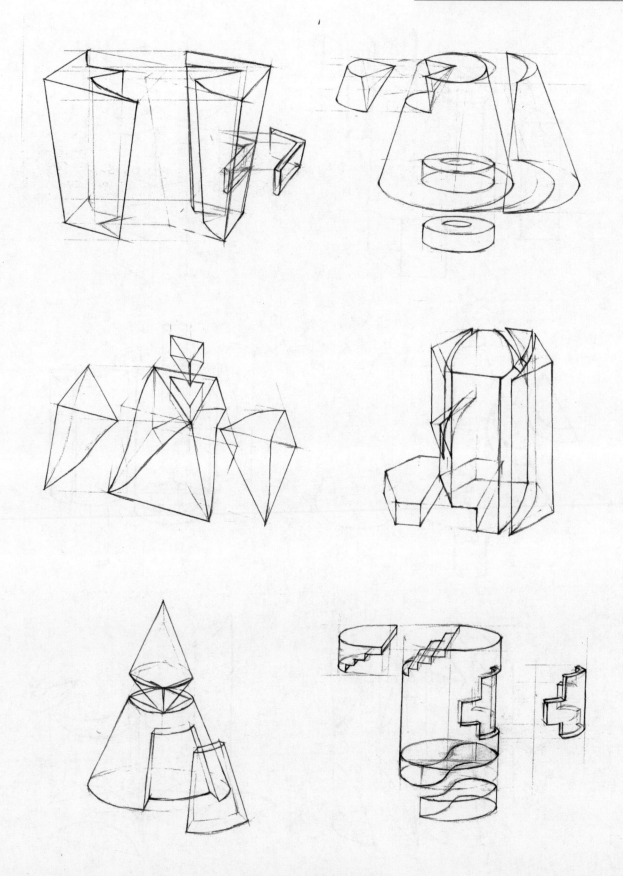

图1-55 学生作品（唐崧荣）

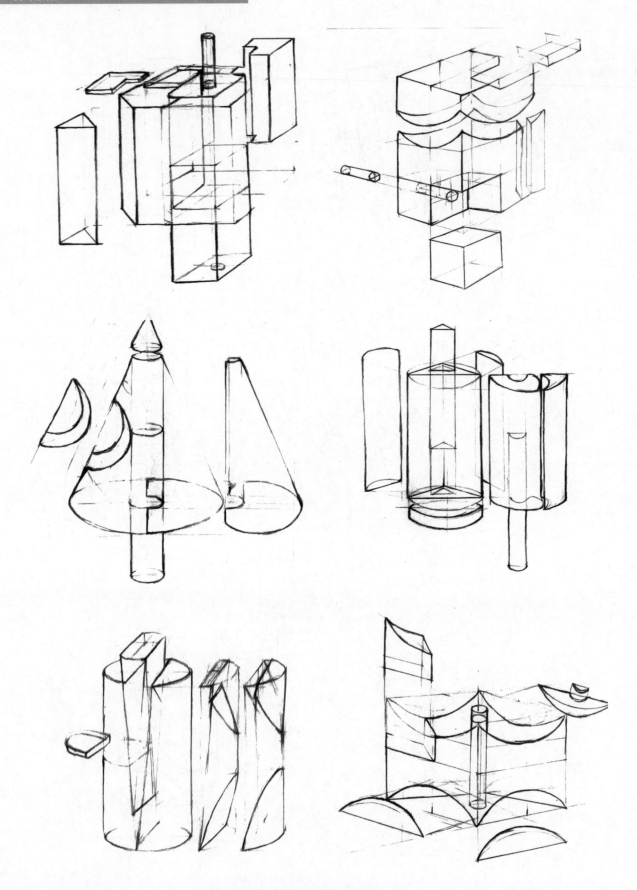

图1-56 学生作品（林欣）

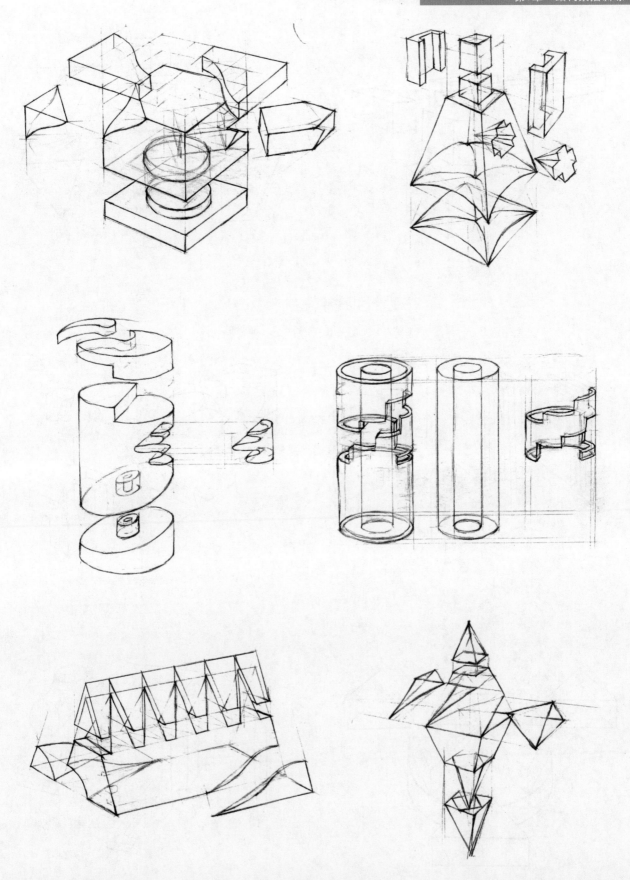

图1-57 学生作品（唐崧荣）

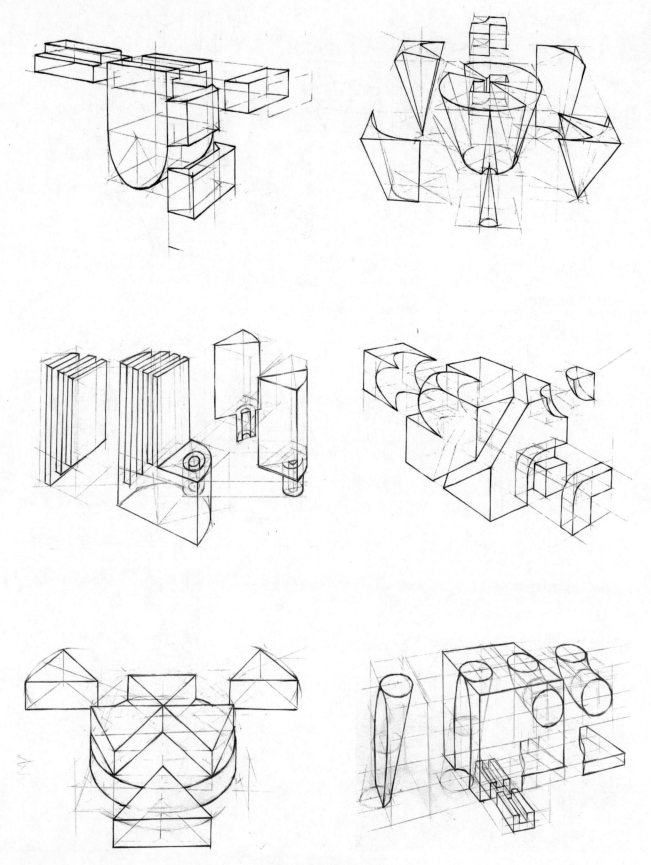

图1-58 学生作品（马小富）

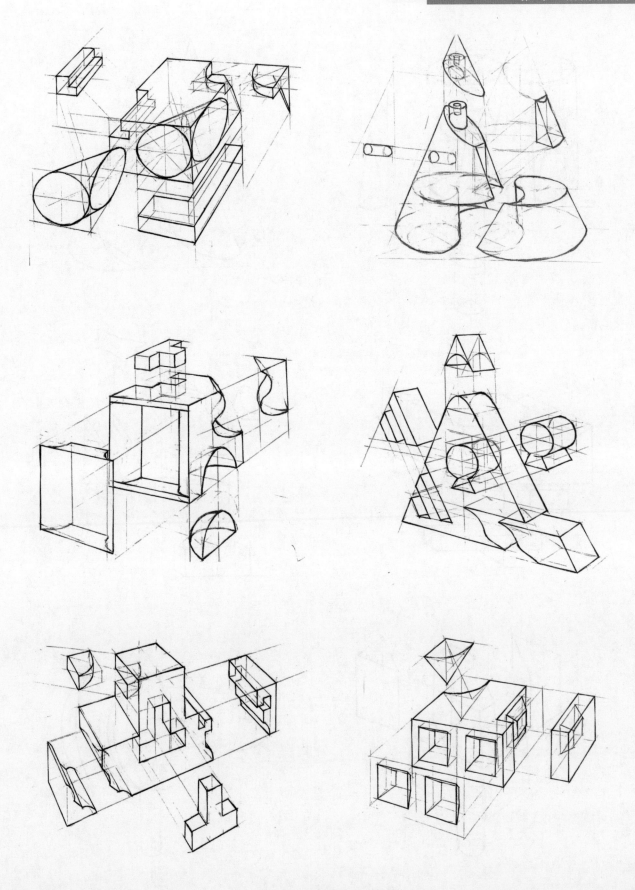

图1-59 学生作品（马小富）

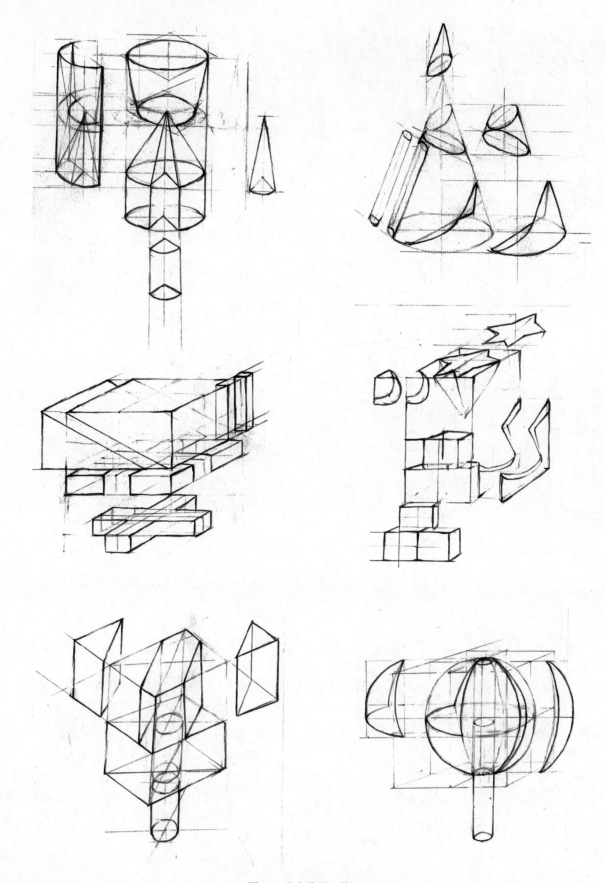

图1-60 学生作品（林欣）

第2章

光影素描训练

2.1 光影的产生

2.1.1 光与影

光影素描训练是设计素描教学中不可缺少的重要部分。光是自然界中客观存在的现象，也是绘画艺术产生的基础。任何形体只有在有光的前提下才具有其具体的面貌特征。由于光的作用，眼睛才能感知周围一切物体的存在。在绘画艺术中，光是感知形体和塑造形体的重要元素。

光有自然光和人工光的区别。物体在光的照射下，呈现出物体的明暗关系。光线照射在物体上，物体会吸收部分光线，同时也会反射部分光。而每个物体本身不同的质地，透光程度不一，吸收或反射光的程度也不一样，就产生了不同的光影效果。光的变化对物体的视觉形象有很大影响。和摄影中光影的应用一样，需要什么样的视觉效果就会相应地需要一个光源设定。因此，研究光影的规律对表现物体的光影明暗关系有着举足轻重的作用。

2.1.2 光影与形体的关系

光影素描的目的，简单地说就是通过光影的一些因素来表现形体，而光影与形体的关系又是绝对密不可分的。

光线照射在物体上，物体会产生受光部分、背光部分和投影等色调变化，这些变化是物体三维属性的视觉体现。人们对形体结构和质感、量感、体积感、空间感的认识都会通过色调的变化而变化。

光影素描造型相对于结构素描来说，可以借助更多的手段来表现物体的体积感、质量感、空间感等。但是，形体结构仍决定着物体的形体特征，结构与形体依然是认识和表达物象的先决条件。物体明暗色调变化会因光源的强弱、远近、角度变化而改变，但物体的结构不会因为这些因素改变。因此在光影素描的认识上、训练方法上，要坚持从形体结构出发，立足于形体结构的塑造和表现。如果不重视对形体结构的认识和形体塑造，只注重对表面明暗色调的描绘，将导致对形体认识的肤浅，也就无从谈及对光影的理解和表现了（图2-1）。

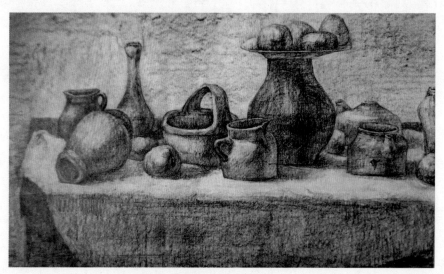

图2-1 静物写生

因此，光影明暗造型不能脱离形体结构，只有在把握形体结构的基础上去认识、分析光影的作用，才能更好地利用光影去塑造形体。明暗色调只是手段，光影素描的目的仍然是表达物体的结构体积，表现三度空间立体感，在画面上创造出一种接近真实的三维空间。

2.2　光影与色调

2.2.1　色调的产生

光线虽然不能对物体的结构、形状与质地进行改变，它却能很大程度地影响形体的色调关系，使物体在不同的光线角度下呈现不同的表象特征。因此，光线是所有视觉形象产生的基础条件之一，也是色调产生的根本因素。

由于物体表面是由各个不同方向和形状的面组成，因此，在光线的照射下，不同方向、不同形状的面与光源形成了复杂的角度变化，明和暗的变化就会不同。物体在光照条件下产生的明暗色调变化，是由物体不同方向、不同形状的面反射的光量多少所决定的，所以物体受光后，就会呈现出不同的明暗层次。影响色调变化的因素有以下几个方面。

1. 光源本身的强弱

光源本身强度越大，物体的垂直受光面就越亮，相反就会越暗。

2. 光源与物体的距离

光源离物体的垂直受光面越近，其亮部就越亮，相反就会越暗。

3. 光线照射与物体体面的角度

当光线照射在物体上，与物体受光面呈垂直角度时，物体受光的这个体面最亮；光线照射与物体受光面形成的角度越小，物体受光的这个体面越暗。

4. 物体的距离

物体的距离，实际上是指物体与物体之间、物体与作画者之间的远近关系。离作画者距离近的物体，明暗对比相对强烈，视觉清晰度高；离作画者距离远的物体，明暗对比关系相对较弱，视觉上清晰度低（图2-2）。

图2-2 学生作品（张杰）

5. 物体的固有色

物体的颜色实际上是在光照条件下，由于物体表面本身体现的质地不同对光有选择的吸收和反射所产生的。而物体的固有色指的是在柔和的白光下物体呈现出的颜色。用素描来表现这些颜色时需要用深浅不同的色调。从另一方面来看，物体本身质地粗糙，反射和吸收光线较差，固有色就会显得相对偏深，色调之间的对比变化就会显得柔和；相反，物体本身质地细腻光滑，反射和吸收光线较强，固有色就会相对偏浅（玻璃制品及不锈钢或镜面制品除外），色调之间的对比变化就会显得强烈。物体本身的固有色越浅，在光照条件下就越亮，物体本身的固有色越深，在光照条件下就越暗（图2-3）。

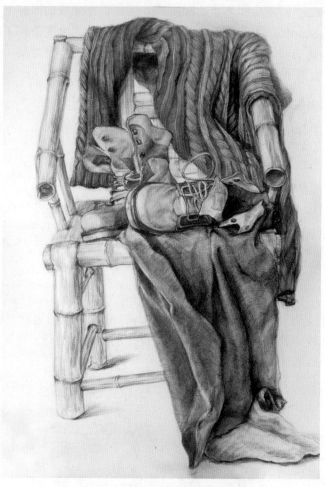

图2-3 学生作品（杨婷婷）

6. 物体的环境色

物体对光会有选择性的吸收和反射，所以在光照条件下物体与物体之间也会产生光的吸收和反射现象，只是这种物体之间光的吸收和反射相比光线直接作用的吸收和反射现象显得比较柔和。这种在大环境中物体之间光与色相互影响的现象，称之为物体的环境色。具备了环境色，认识自然界色彩才会有真实感，因为它是每一种物体都无法摆脱的"你中有我，我中有你"，是相互依存的色彩关系。例如，一些金属制品、玻璃器皿，在物体的暗部环境色反映较明显。这是由于这些材质的表面光滑，反光较强，对周围的环境影响比较敏感，所以对环境色的体现最为强烈。环境色的存在和变化，加强了画面相互之间的色调呼应和联系，也是表现物体质感微妙变化的要素之一。因此，物体的环境色在光影素描的表现中也是体现物象丰富变化的一个重要因素（图2-4）。

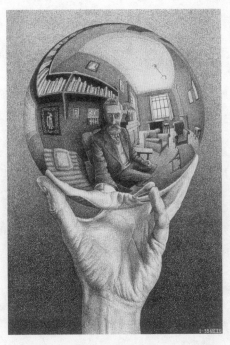

图2-4 埃舍尔作品

2.2.2 物体色调变化的三大面

变化的三大面实际上是以光照下物体上的光影关系所作的色调分类。以一个光照下的石膏立方体为例,它共由六个面组成,我们在固定视角时能够看到其中三个面,分别把它称为正面、侧面和顶面(或底面)。把这三个面中直接受光的面称为"亮面",把完全背对光源的一面称为"暗面",把介于受光面与背光面之间,既不直接受光,又不完全背光的斜射面称为"灰面"。物体色调变化的三大面就是亮面、暗面、灰面,它们是所有三维立体造型的基础。这三大面在黑、白、灰对比关系上不是一成不变的。由于光源离受光面的距离不完全一样,亮面和灰面中也会有更亮一些的部分与相对偏暗的部分,暗面则因为环境色的影响也会有最暗的部分和相对偏亮的反光部分。我们在表现三大面时要注意其微妙的变化,严谨细致地表现出光影对物体的影响(图2-5)。

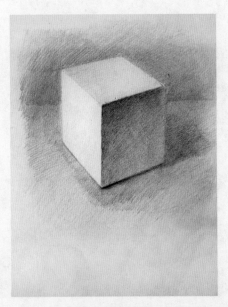

图2-5 学生作品

2.2.3 物体色调变化的五大调子

变化的五大调子是在物体色调变化的三大面基础上所作的进一步划分。物体色调层次其实是极为复杂丰富的，也绝非五大调子这么简单。

五大调子的划分是对物体色调变化的概括性分类，这样便于我们能够较直观地理解物体基本的明暗关系。物体本身还有更加细腻的色调层次变化需要我们用眼睛去观察并在画面上体会（图2-6）。

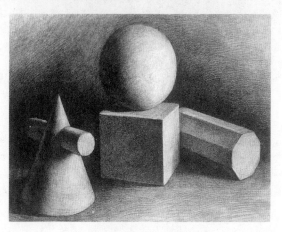

图2-6 学生作品

物体的五大调子是：亮调、灰调、明暗交界线、暗调、反光调。

1.亮调

物体的主要受光部分，是整个物体色调最浅的部分。亮调中与光源成垂直关系的部分称为"高光"，高光又是亮调中最亮的部分。高光是亮调表现的重要部分，因为物体的质感不同，高光的体现方式也不一样，因此高光的表现可以反映出物体的质感。同时高光点也是物体受光部结构转折点之一（图2-7）。

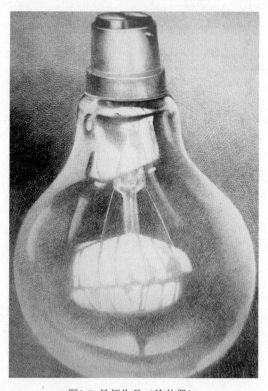

图2-7 教师作品（徐仲偶）

2. 灰调

灰调是相对物体的高光而言的下一层受光部分，是从亮调转到明暗交界线的过渡层面。灰调往往是由浅及深的一种转折，直到明暗交界线结束。灰调在受光部至光源斜射不到180°的范围内。灰调的处理是表现物体内容最为丰富复杂的块面，它可以体现物体的结构、固有色及质地特点等（图2-8）。

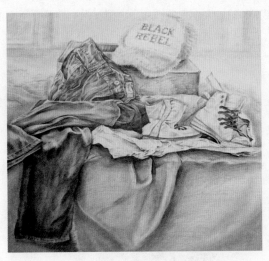

图2-8　学生作品

3. 明暗交界线

明暗交界线在实际的形体表现时变化较大，它是由形体的结构特征决定的。在方体结构上体现为较为清晰的线条，而在球体结构上明暗交界线实际上是个过渡面，也可以叫明暗交界面。明暗交界线处于三大面中亮面和暗面的交界部位，属于背光面，也是物体的最暗部分，在光源斜射大于180°的范围内。在位置上由于同亮部对比强烈，所以在视觉上明暗交界线显得比暗部其他部位更暗。由于物体的形状变化千差万别，明暗交界线的表现不会只是一条直线，即使在方体结构的物体上，也要注意表现其虚实变化。在球体结构上根据物体体面转折的不同，表现的色调层次变化也会变得丰富复杂。明暗交界线是物体色调表现最重要的部分，也是形体结构转折最重要的一条结构线。处理好明暗交界线的变化，就能较好地表现出物体的体积感、空间感（图2-6、图2-9）。

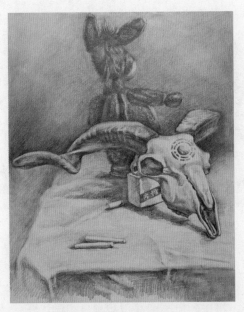

图2-9　学生作品（谷雨）

4. 暗调

暗调是指物体的背光部分，是由明暗交界线过渡到反光部分的过渡地带，也具有较丰富的层次变化。暗调的暗度仅次于明暗交界线，是物体上第二深的层次，它比反光调和灰调都要深。暗调与亮调是一种对立统一的关系，只有暗调的暗才能凸显出亮调的亮，在黑白灰关系表现中也是富于表现力的层次。暗调的处理难度在于：对其中细节的表现往往容易凌乱或过于空洞，这需要一个度的把握（图2-10）。

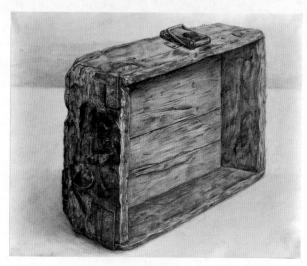

图2-10 学生作品

5. 反光调

反光调是物体的暗部，是接受环境色反射最多的部分，也是表现环境色的重要部位。反光调的强与弱是由物体本身质地和环境光两个因素决定的。物体表面质地光滑、明度较浅，环境光反射强烈，反光调就会清晰明确。例如，玻璃、陶瓷、不锈钢等材质。相反，物体表面质地粗糙，自身明度较深，环境光反射较弱，反光调就暗淡模糊。例如，石头、木头、紫砂、陶罐等（图2-11）。

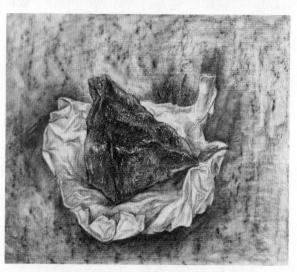

图2-11 学生作品

在光影素描的表现中除了三大面、五大调子以外，物体的投影也是不能忽略的因素之一。在光照条件下，物体的投影恰恰是物体三维属性的一个重要因素，因此物体的投影和物体表现是密不可分的。物体的投影也会因为透视和空气感产生相应的明暗色调变化。一般情况下，投影离物体近的边缘部分较清晰实在，随着离物体的距离越来越远，投影的边缘部分也越来越模糊。物体的固有色对投影也有影响，一般固

有色较深，投影也相对深；物体的固有色浅，投影相对也浅。另外，光源的强弱、距离也会影响到投影，光源本身强，离物体又近，投影就清晰实在；光源本身弱，离物体较远，投影就会模糊柔和。在光影素描的表现中，对物体的三大面、五大调子的了解，包括对投影的了解，是学习光影素描的基础。光影素描的表现还有更加丰富的色调关系，我们必须在这个基础上作进一步区分表现，才能使画面层次越来越丰富。

2.3 光影与空间表现

2.3.1 空间感

空间在光影素描中的具体体现是通过空间造型来表达的。长度、宽度、深度是体现空间感觉的最重要要素。空间感是通过画面体现作画者离物体的远近距离，物体与物体之间的远近距离。在形体空间的表现上，物体之间是有联系的，物体之间有前后关系、左右关系、上下关系、大小关系等。正是这些关系体现了空间，所以，所有的物体都不能孤立表现，只有以参照的方式，用对比法来控制和表现。一幅光影素描作品中要能表现出空间感来，才会让人感受到画面传达出的氛围，最终在视觉效果上达到理想的状态。

2.3.2 空间的表现方式

光影素描中空间感的表现方式相对于结构素描来讲，具备了更丰富的条件，但是首要的条件之一仍然是透视的表现。

在处理空间表现时根据透视原理，将物体不同的透视变化准确细致地通过物体的外形表达出来，就会形成基础的立体的空间感。在透视的基础上根据光源的设定关系，运用明暗对比及层次强弱变化，表现出空间环境与物体、物体与物体之间、物体本身各部分之间的空间距离关系。在处理时注意前后、远近的纵深感对物体色调的影响。一般物体在近处明暗对比较强，在远处较弱；近处的物体细节表现要清晰、明确，相对较远的物体，细节要模糊些、虚些。在这一表现过程中要求画者不断提升自己的观察能力与细节色调的把控能力，只有综合提升这些能力，才能更好地体现出画者对物象的感受（图2-12～图2-17）。

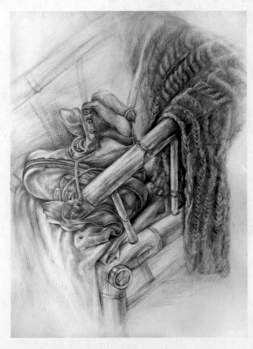

图2-12 学生作品（刘辞）

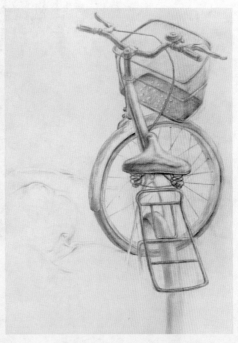

图2-13 学生作品（曾丽）

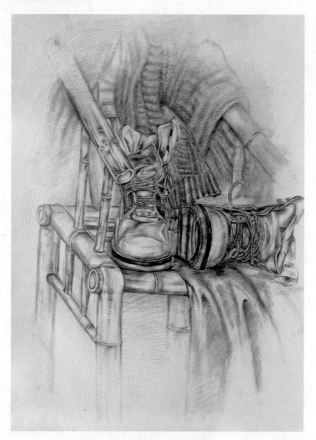

图2-14 学生作品（沈郯亚）

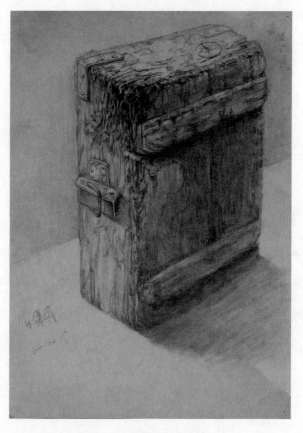

图2-15 学生作品（苟潇冉）

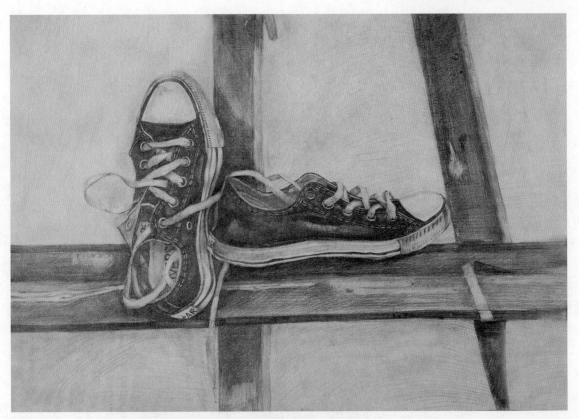

图2-16 学生作品（姚霓雯）

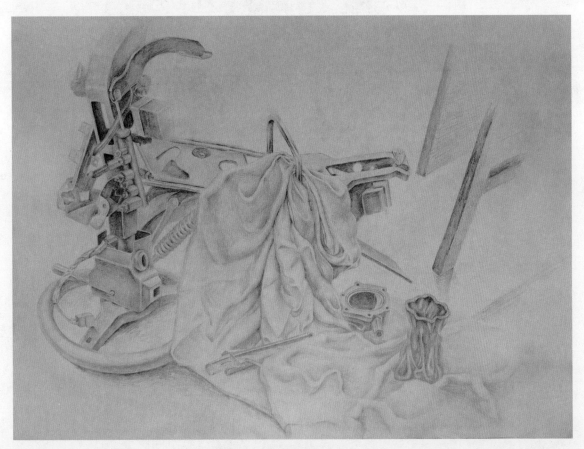

图2-17 学生作品（张兰兰）

2.4 光影与质感表现

2.4.1 质感表现

质感是指人们通过视觉或触觉对不同物态（如固态、液态、气态）的特质感觉，是人们所感知的物体的质地构造。

在现实生活和自然界里，一切物体都具有它自身的质地特征，人们的视觉与触觉会对它们产生不同的感觉。例如，石材的粗放与滞涩；丝绸的轻盈与柔滑；水晶的晶莹与剔透；金属的坚硬与冰冷；棉花的轻巧与柔软；人体骨骼关节部位的坚硬与肌肉富有弹性的质感变化等。物体的不同质地产生不同的质感。

光影素描要求把我们对物体表面不同的质感感知，用绘画的手段表现出来，这在光影素描中称为质感表现。

质感表现是将物体表面分为光滑、粗糙、柔软、坚硬等进行描绘与刻画，最终使形体的特征更富于物质的真实感。在造型艺术中质感表现的是物体表象内容的刻画体现，只有将形体质感表现与物体的结构空间形式结合起来，形体才会充实完整（图2-18～图2-21）。

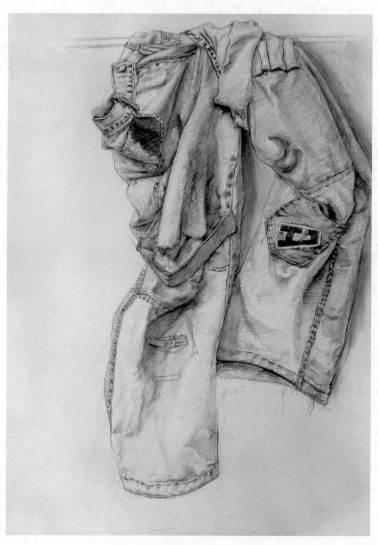

图2-18 学生作品（赵红广）

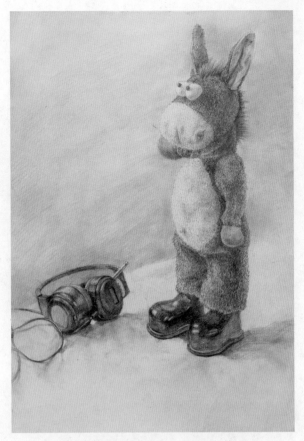

图2-19 学生作品（邹莹）

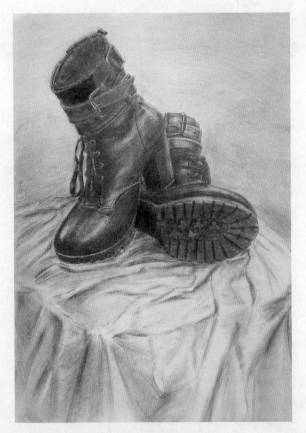

图2-20 学生作品（胡艺）

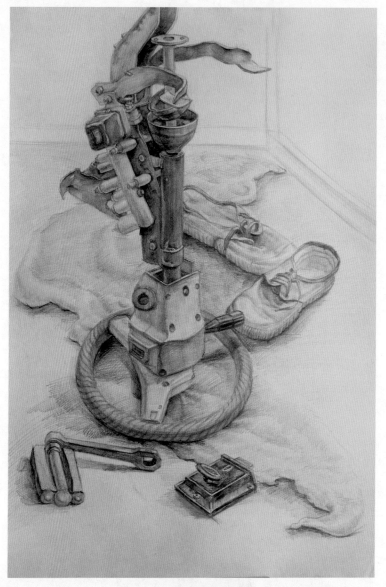

图2-21 学生作品（杨婷婷）

　　光影素描中质感可以借助于明暗调子来表现，同时也可根据质感的不同，利用相应笔法、肌理来进行表现。物体由于表面材质的不同，对光的吸收与反射不同，从而形成不同的明暗调子。我们在表现质感时可以从质感体现最为明确的几个色调入手，如高光的变化、灰面的肌理细节及反光面对环境的反应等。在表现质感时一定要注意从整体出发，把握好明暗规律。

2.4.2　量感表现

　　光影素描的量感，是指通过画面使观众视觉上对物体的大小、多少、长短、粗细、方圆、厚薄、轻重、快慢、松紧等量态产生感性认识，它是造型艺术中形体处理非常重要的因素之一。

　　在现实生活中，物体的质和量是相互联系、彼此统一的。画面上量感的体现直接关系着能否表现出形体的重量感，如钢铁制品的沉重、丝绸或布制品的轻薄柔软及水果和衬布体现的轻重关系等。

　　光影素描表现质感和量感形体首先要准确合理，如果形体表达不准确，就会造成质感的细节没有依托，而量感也同样很难表现出来。因此，在光影素描训练中，我们一样要具备结构素描对物体形体结构的准确把握，才能表现出光影素描的诸多因素（图2-22）。

图2-22 学生作品（任晋逸）

2.5 光影素描技法训练

光影素描的训练步骤如下。

1. 材料准备

根据不同题材的要求，进行静物摆放练习及光线的配置练习。一般使用的材料有：铅笔、炭笔、木炭条、炭精棒、橡皮（或橡皮泥）、画板和画夹、画纸等。

2. 构思与立意

画前观察，把握对象的位置、透视关系及形体特征。对物体空间组织、体积感、质量感及画面纵深有所把握。

3. 草稿

多作小稿练习确立正稿，可作多个方案。

4. 画大色调

画出大体的明暗色调，注重黑白灰大关系、大层次，从整体考虑，不要画局部。

5. 深入刻画

以明暗交界线入手塑造形体，从整体出发，强化黑白灰大关系，刻画出物体的细节质感，强调画面层次与节奏。

6. 调整统一

整体协调，局部细腻，使形体刻画更加集中、概括、生动。

2.6 光影素描的课程设置

1. 作业要求

根据学生的兴趣选择静物，进行静物摆放练习及光线的配置。开始静物选择可以少，一般是由易到难，由简到繁，有针对性地研究光影对物象的影响（图2-23～图2-37）。

2. 作业数量

完成光影素描4幅，画幅大小4开。

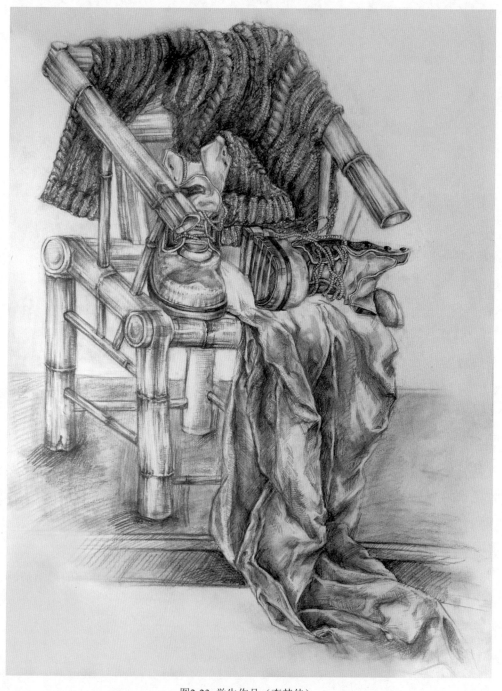

图2-23 学生作品（李梦佳）

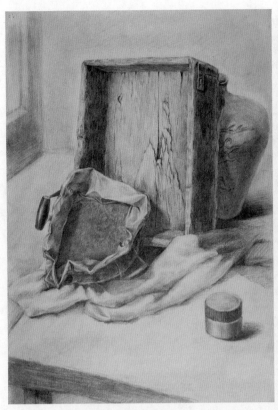

图2-24 学生作品（向鸿翔）

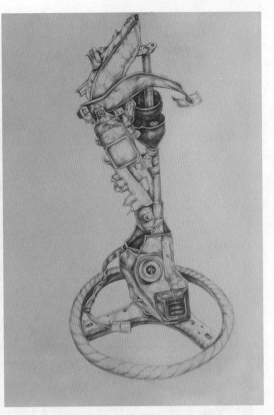

图2-25 学生作品（牟立）

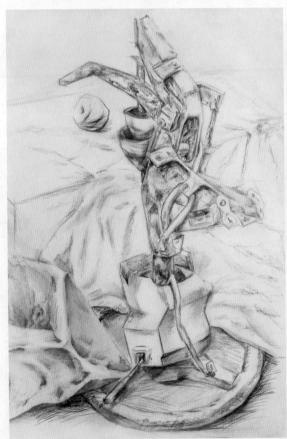

图2-26 学生作品（杨慧琼）

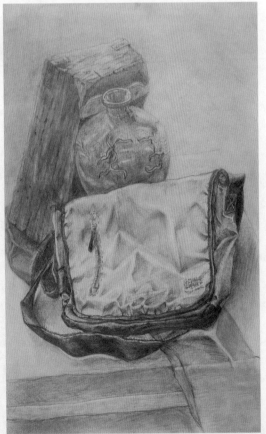

图2-27 学生作品（叶东俊）

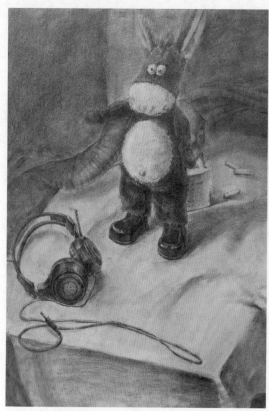

图2-28 学生作品（张雪）

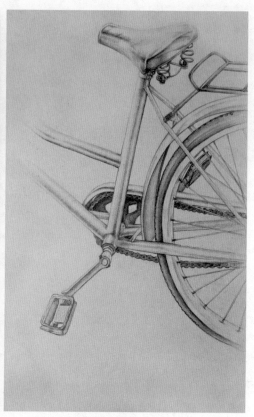

图2-29 学生作品（程虹）

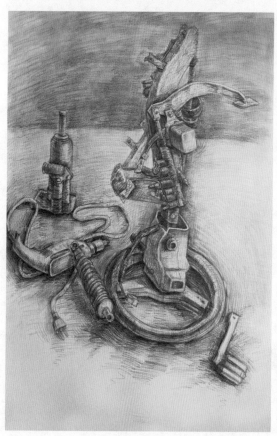

图2-30 学生作品（张杰）

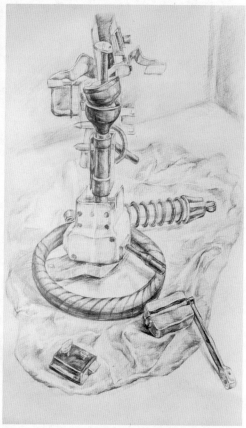

图2-31 学生作品（谢晓芬）

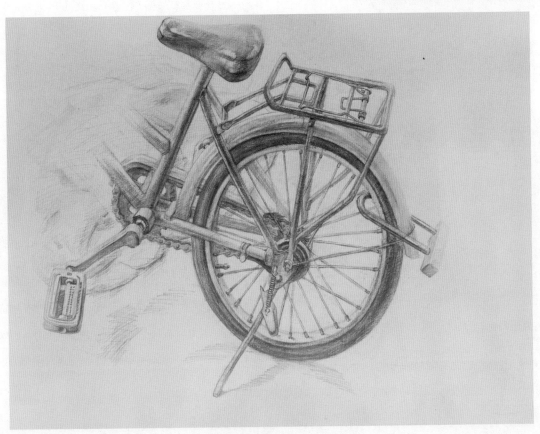

图2-32 学生作品（赵红广）

图2-33 学生作品

图2-34 学生作品

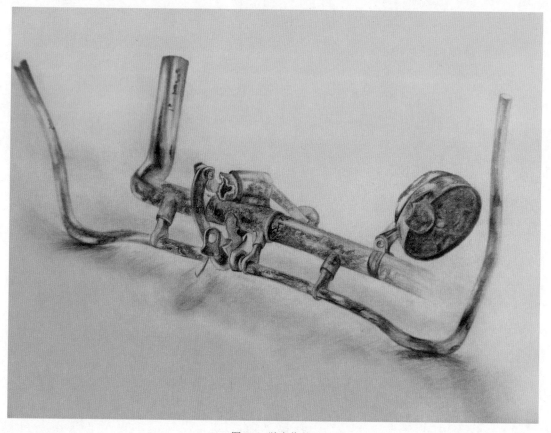

图2-35 学生作品

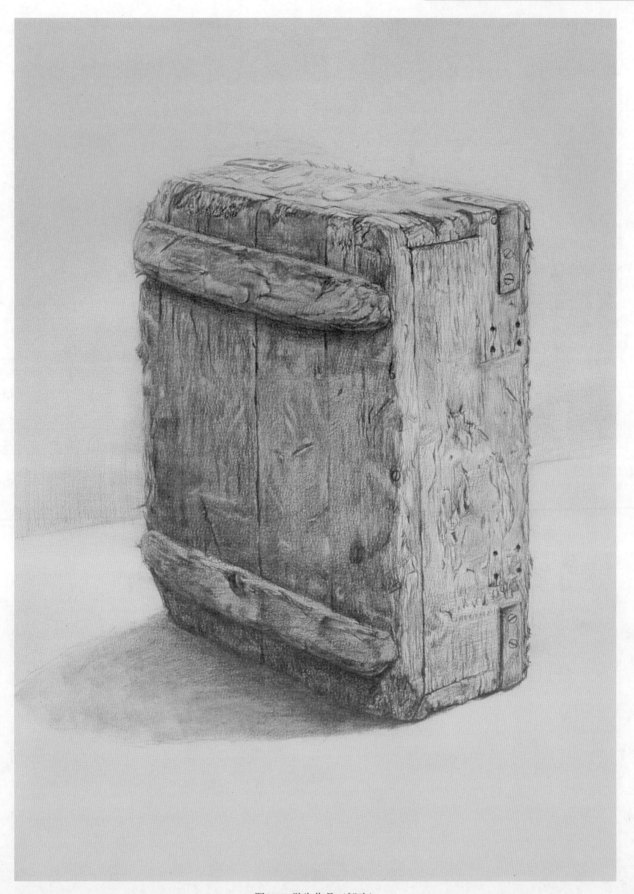

图2-36　学生作品（邹欢）

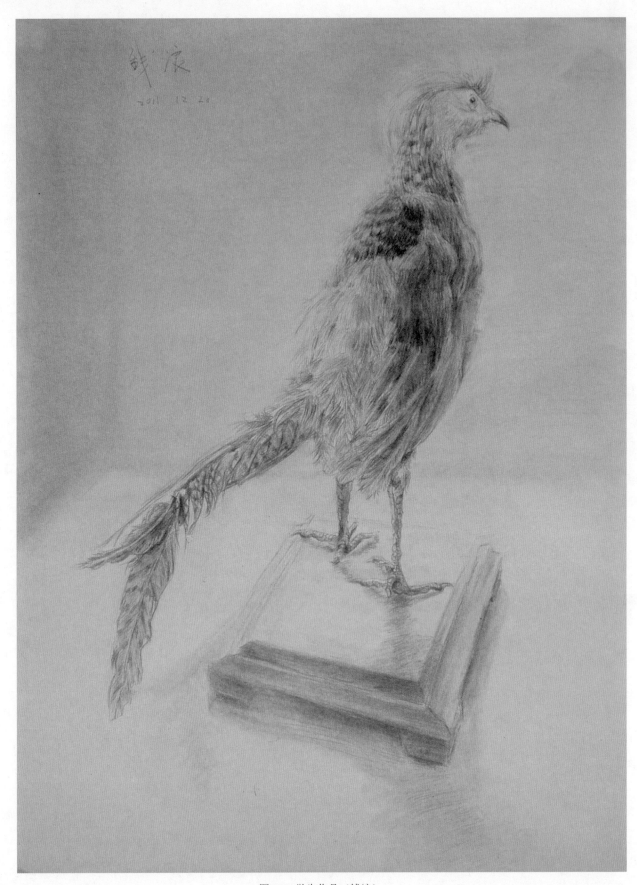

图2-37 学生作品（钱浪）

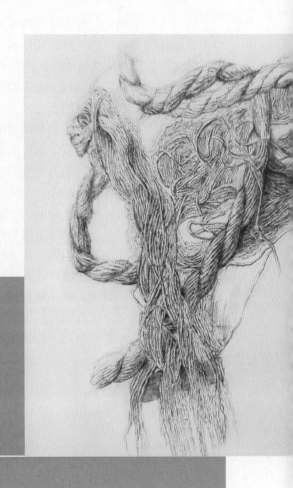

第3章

超级写实素描训练

3.1 超级写实素描的概念

超级写实素描是一种比常规的素描更加精细的写实表现方式。超级写实素描是用一切可能的方式将写实手法运用到极致的一种表现性素描。对物体形象、细部质感、肌理的超精细刻画是它的基本特征，概括地说就是把一般性描述的素描，通过对局部细节的刻画达到一种超真实的极致视觉效果。

超级写实素描与光影写实素描的差别是：超级写实素描的刻画往往是从局部开始的，物体局部的细节纹理变化才是画者表达的重点，而光影素描一般是从整体上去塑造形体，不过分强调细节的表现。超级写实素描对画面细节的精细刻画要求放大到纤毫毕现，将物象的质感与肌理细节通过塑造充分体现出来，追求清晰、明确、完整、逼真的画面效果，这类作品通常都具有较强的视觉冲击力。超级写实素描对学生的观察能力、写实能力和塑造能力都有较高的要求，超级写实素描训练也是锻炼和提高学生观察能力、写实能力和塑造能力的一种极好方式。

在画面处理时，出现在画面的所有物体都非常重要，因此超级写实素描表现时极易忽略主次关系。刻画时既要将人们平时不易察觉的物体细节和表面的质感肌理特征加以精细刻画，也要将画面的整体视觉效果放到重要的位置。超级写实素描细节处理非常精细，如金属锈蚀后的锈斑；鸟类的羽毛花纹；衣物上的金属纽扣和细微的缝纫针脚；还有麻绳的编织纹理；树枝树皮的斑驳肌理等（图3-1～图3-10）。通过这种超细腻的刻画方式，物象细节的自然形式美感通过画面放大带给人们美的享受。在细节处理时超级写实素描也可以借助照相机、放大镜等工具最终表现出连照相机都不能达到的细节，这需要我们加强观察能力和写实表现能力，能够把细节质感提炼、转化成素描语言。因此，质感的表现是超级写实素描的核心。

图3-1 学生作品

图3-2 学生作品

图3-3 学生作品

图3-4 学生作品（游全刚）

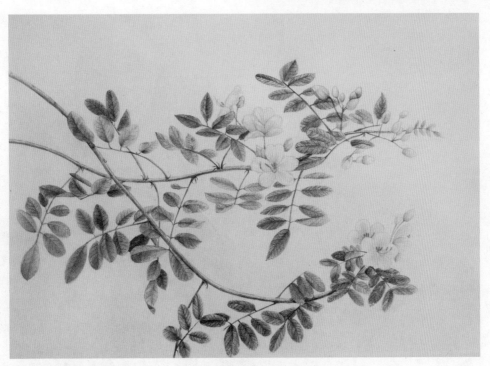

图3-5 学生作品（李琳琅）

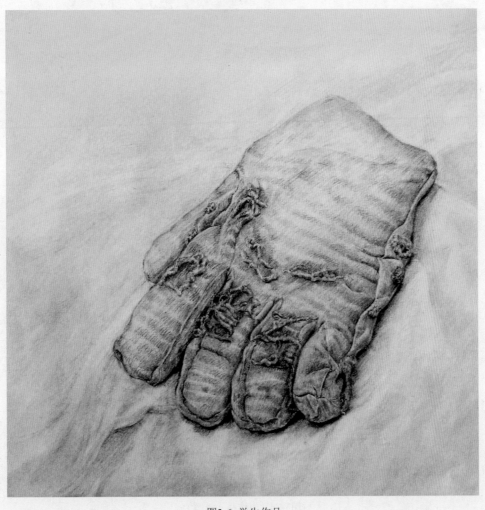

图3-6 学生作品

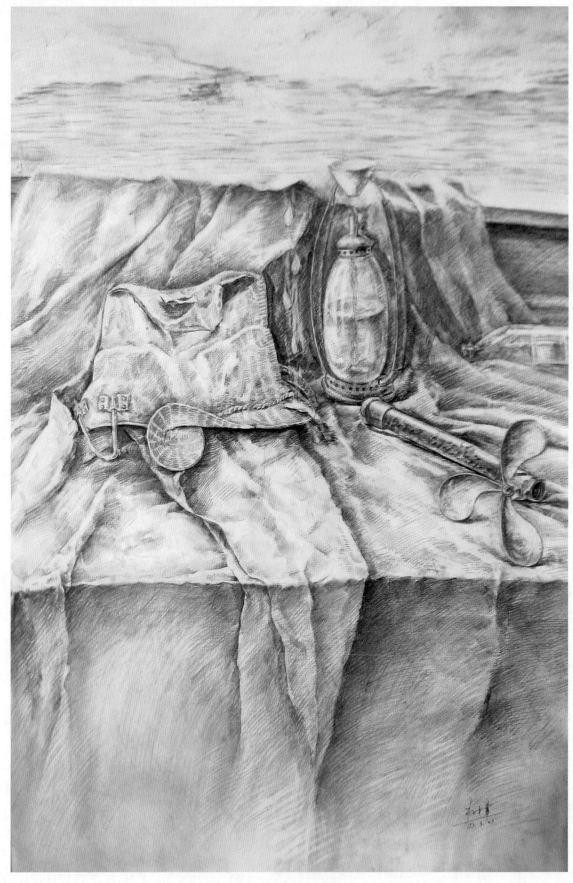

图3-7 学生作品（杨辉）

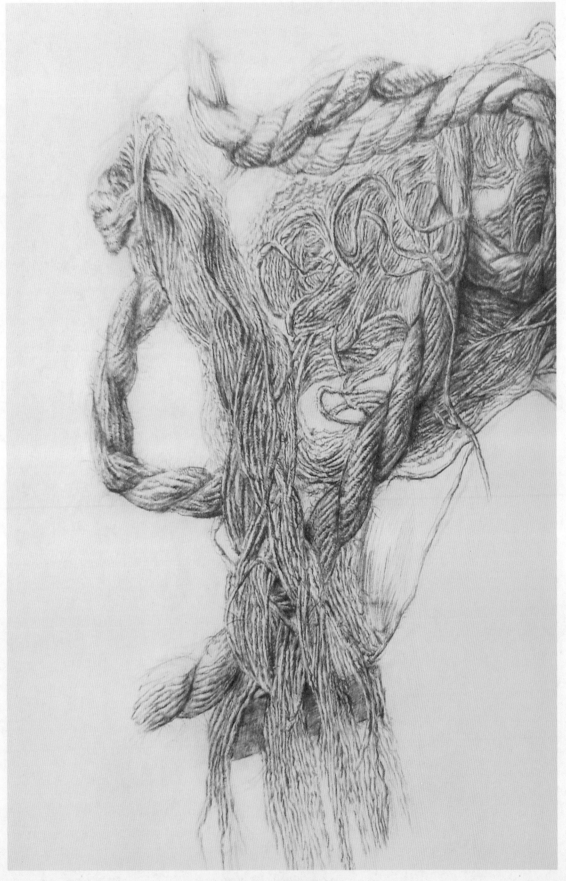

图3-8 学生作品（张亮）

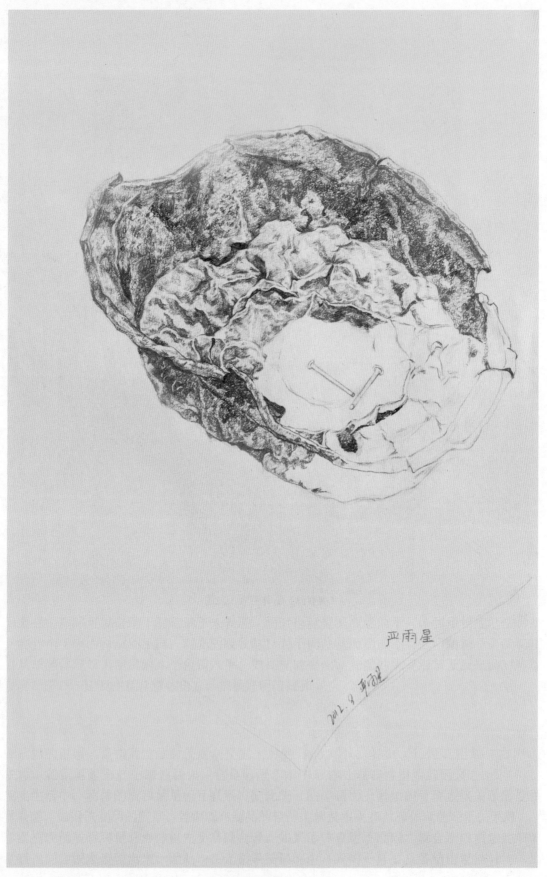

图3-9 学生作品（严雨星）

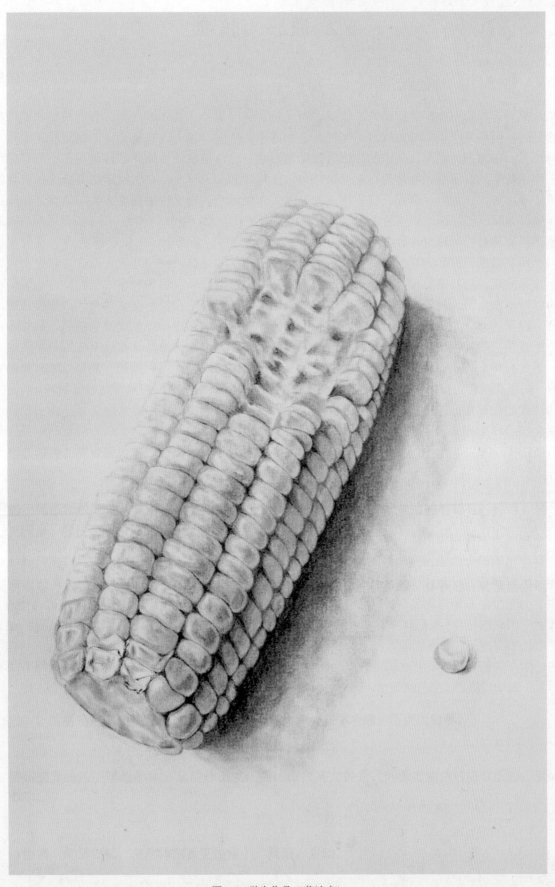

图3-10 学生作品（蒋沛辛）

3.2　质感与肌理

3.2.1　质感与肌理的概念

　　在人类对客观形态的审美活动中，除了造型及色彩等因素外，物体本身所具有的质感和肌理也是一种美的要素。质感是指视觉或触觉对不同物态，如固态、液态、气态的特质感觉。超级写实素描关注的是不同物态，如固态、液态、气态的特质对视觉的影响。在造型表现中质感的体现是把不同物象用不同技巧表现出特定的真实感。物体的材质可以分为自然材质和人工材质，自然材质因其表面的自然特质又称天然质感，如水、泥土、岩石、竹木等；而经过人工处理后的材质特质则称为人工质感，如陶瓷、玻璃、金属、布匹、塑胶等。不同的质感给人以软硬、虚实、滑涩、韧脆、粗细、 方圆、透明与晦暗等多种感觉。肌理是指物体表面的组织纹理结构，即各种纵横交错、高低不平、粗糙平滑的纹理变化。一个木块、一片花瓣都会有其本身的特有纹理。一般来说，起伏的是肌，纹路是理。以一片树叶为例，叶片是肌，叶脉是理。材料的肌理与物体的外部结构关系有密切的联系，物体表面的结构特点决定了它有什么样的肌理形态。另外只要材质不同，肌理的效果也就不同，带给我们的视觉效果和心理反应也不同，如软硬、轻重的感觉。比如：一个核桃，它表面凹凸变化的结构形态——也就是它的肌，和它本身的脉络——也就是它的理，相互交错，最终形成了它特有的肌理形态。这种富有深浅变化的材料质地的肌理特征，通过视觉又传达为我们心理上一种粗糙感、坚硬感。实际上，人们最初一般是以触觉为基础感受肌理的。用手摸一摸，反射给心理一种感受，这叫做触觉肌理，这里所说的主要是视觉肌理。

　　通过人们长期在日常生活中对于物体材质的体验、感受和认知，在熟悉其触觉后不用去摸，而是看到它就会在心理上感觉到质地的不一样，软的、硬的、粗的、细的、轻的、重的，触觉肌理最终转化成视觉肌理。

3.2.2　质感对比

　　材料的质感能够给人强烈的感觉和印象，这种感觉和印象是人对材料刺激的主观感受，是人的感觉系统因生理刺激对材料作出的反应或由人的知觉系统从材料的表面特征得出的信息，是人们通过感觉器官对材料作出的综合印象。而质感的对比是把不同质感感受的材料放在一起产生对比，或是将质感感受完全相反的材质放在一起，以此来强化人们在视觉和心理上对质感的感觉和印象。因此质感对比在视觉艺术中尤为重要。质感对比包括：软与硬，如一只毛茸茸的雏鸭站在粗犷斑驳的岩石上，就会使人产生一种雏鸭羽毛的柔软与岩石坚硬的对比；光滑与毛糙，现代建筑设计装饰中，经常会用光滑细腻的金属材料与近乎原始的大理石或花岗岩做组合，就是对比关系的应用；闪亮与晦暗，实际是物体对光的反作用不同产生的，如不锈钢表面与没上过釉料的陶器表面；通透与暗淡，如水晶制品与木制品在逆光条件下产生的视觉印象；流动与静止，如自然界水、烟雾等流动变化与山石等静止物的对比等（图3-11～图3-12）。

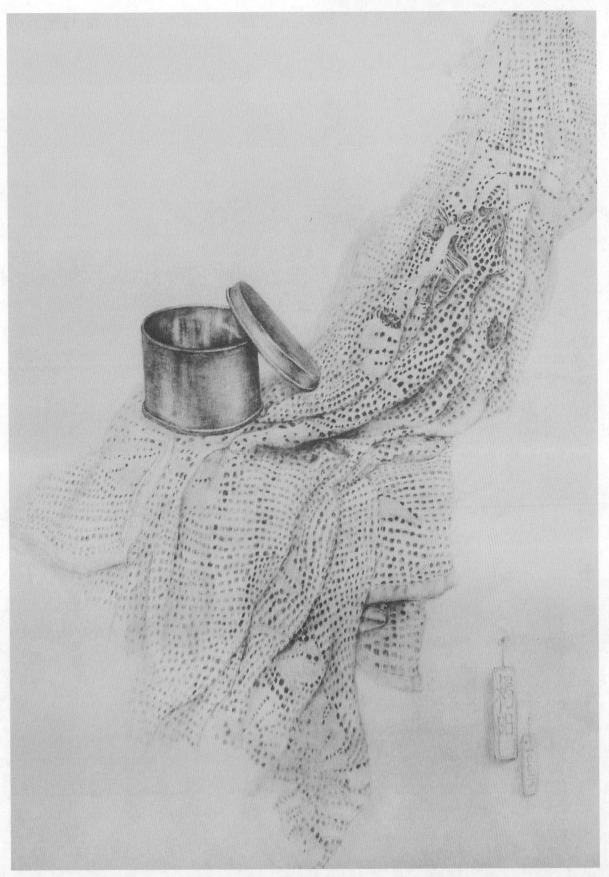

图3-11 学生作品（杨阳）

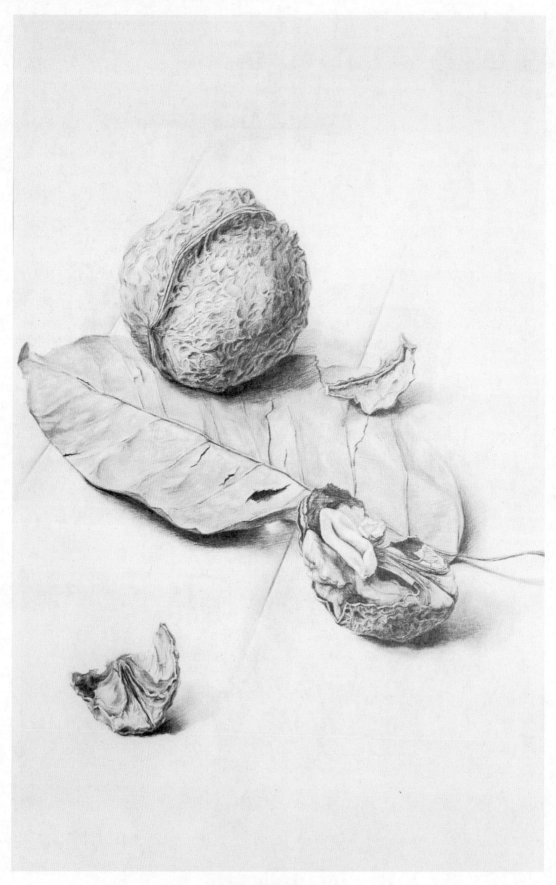

图3-12 学生作品（邹欢）

3.3　超级写实素描质感和肌理表现技法

要通过超级写实手法表现形体的质感，首先要对形体不同角度的结构、肌理进行细致观察、分析，选择最能体现其肌理特征的部位，然后再对物象进行表现。光与质感、肌理有着密不可分的关系，当光线射到物体上，再由物体反射进入人的眼睛，我们才能辨认物体。物体在反射光的同时，也可以吸收光，这是因为物体的质地肌理对光的反作用，表面光滑的物体相对比表面粗糙的物体反光强，而表面粗糙的物体又比光滑的物体对光的吸收力强。所以，超级写实素描表现质感和肌理，依然是以物象明暗色调的分布变化作为表现手段的。因此，只有掌握光与影之间的关系，熟悉光影与形体之间的变化规律，同时提高眼睛对明暗色调关系的敏锐反应和对色彩微差、质感微差的辨识能力，才能真正去表现形体。

超级写实素描进行材质表现时，主要依靠的还是光影表现手法，因此，材质表现手法的分类也和物体对光的反应有关，大致可分为以下几种。

3.3.1　不透光反光的物体

不透光反光物体在日常生活中随处可见，常用的各种镜面材质，如穿衣镜、凸面镜、汽车后视镜、保暖壶内胆等。出现较早的不透光反光材质应该是金属类，对金属的利用可以追溯到商、周时期，如最初的兵器、祭祀器、酒器等，而古时的镜子也都以金属为材料。如今，金属材料在日常生活中应用更为广泛。金属一般经过加工抛光后，自身的材质属性才充分体现出来，表面多为光滑面，且反光性极强，周围环境中的物体能够投映在它表面上。例如，各种色泽的不锈钢，这一特点体现得最为明显。另外还有陶瓷制品，一般是经高温烧制而成的，这类器物因为其质地紧实、硬度较高、表面施了釉色后细腻光滑，也会具有明显的反光性。除此之外，现今有很多的新型材料也都具备这一特点，如搪瓷、一些硬度较高表面光洁的塑料或一些电镀材料等。要表现这类不透光反光材质的肌理、质感，首先要做到对它的属性有较好的了解。正因为其反光的特性，所以周围环境对其影响非常明显，在超级写实素描表现此类材料时，应强化这一特点。面对物象，我们要认真观察体会，分析其固有特征，这样才能更准确地进行质感表现（图3-13～图3-14）。

图3-13　学生作品

图3-14 学生作品（游全刚）

3.3.2 既反光又透光的物体

既反光又透光的物体有玻璃、水晶、玛瑙、宝石、冰块及液态透明物体等。这类物体，对光有极强的反射性，所以它可以将周围的环境反射到其表面上；同时，这类物体又有一定的透光性，我们可以透过物体看到它后面的物象，这些物象又根据既反光又透光的物体本身的结构特点发生一定的折射变形。由于这类物体既反光又透光，其材质效果显得非常丰富、晶莹剔透，在视觉上具备了非常复杂的层次效果，因此成为超级写实素描表现中色彩关系最为复杂的一类材质，同时也是最能体现画面效果的一类材质。这类材质最具代表性的是水，因其在既反光又透光的同时，形态上又千变万化，在超级写实素描训练时，应该对其认真观察、分析、研究（图3-15）。

图3-15 学生作品（孙沙）

3.3.3 相对不反光又不透光的物体

之所以说相对不反光又不透光，是因为没有绝对不反光又不透光的物体，这里所说的不反光，是相对前两类物质材料而言的。这类物体也很多，可以说除了前两类材质，剩下的基本都属于这一类了。常见的有石材、木材、泥土、纸质、皮革和一些亚光金属类（图3-17、图3-18）等。这类物体最大的特点是不产生透光，此类材料的表面肌理一般比较丰富，光大部分都被其吸收，反射到人的眼睛里只有少量光线。此类材质不仅种类繁多，而且每种材料还都有其各自的形态肌理特征。例如，石材和锈蚀金属，光泽感较差，表面的肌理形态非常复杂且有较大的偶然性，而在超级写实素描表现时，还要注重其特有的重量感；木材的肌理形态相对具有一定的规律，和其生长的状态有很大关联，在表现木材时要注意这些特征（图3-16）。

图3-16 学生作品（聂海红）

图3-17 学生作品（金凤）

图3-18 学生作品（孙沙）

　　另外，形体的内在与外在结构也是影响质感和肌理表现的一个因素。实际上，物体本身的起伏关系决定了物体的明暗色调关系，换句话说，只有把握住形体整体凹凸起伏的结构关系，局部表面质地的肌理才有所依托，明暗色调关系才可能准确真实地反映形体，物象的质感和肌理的刻画才会富有空间深度。

　　进行超级写实素描训练时，对笔触的运用是最直接的表现手段，在进行刻画时要注意变化，不能画什么材质都只用一种笔法。如果画面只用一种表现方式，就会显得单一，且质感和肌理的表现也不可能丰富准确。具体笔触的运用，一定要根据材料本身的不同肌理及质地进行有针对性的运笔，使笔触形态和肌理形态能够较好地契合，最终能够通过笔触的表现，使观者通过视觉肌理的反应引发特定的心理感受。要想使画面的笔触与材料质地达到高度统一，下笔时，就要随着物体表面肌理的构造顺序、方向及起伏关系来运笔，尽量做到不露笔痕的表现。下面介绍超级写实素描经常用到的几种材质表现。

3.3.4　石材

　　自然状态的石材，通常给人原始、粗犷、质朴、浑厚、坚硬的感觉。石材的色泽种类很多，但是素描表现时可分为浅色的、灰色的、黑色的，色阶的不同，要根据对象的环境对比关系来具体确定。它们的形状有的棱角分明，也有一些经过天然外力的作用而形成团状的鹅卵石。这两种石材在表现时也有不同，棱角分明的一般表面非常粗糙，在刻画时，要用比较粗颗粒的笔触保证它的视觉效果接近对象；而经过天然外力作用而形成的鹅卵石，在刻画时就要根据它本身的变化来处理，它的表面一般相对光滑，排线要紧实，还有一些局部小的凹陷需要细致刻画。人为加工过的石材一般表面光滑细腻，刻画时要注意石材本身的花纹（图3-19～图3-21）。

图3-19 学生作品（王继源）

图3-20 学生作品

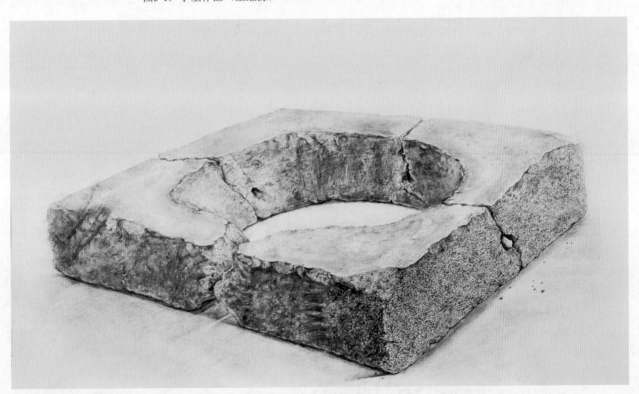

图3-21 学生作品（李超）

3.3.5 木材

　　木材是一种肌理具有一定规律的天然材料。木材的种类很多，由于其特殊的生长过程，树干每年会形成一圈年轮。从木材的横断面可以看到，木材具有环绕轴心的内部生长结构。木材加工时，采用不同的角度进行截切会形成不同的纹理特征，在进行刻画时，要仔细观察其肌理走向特征，对应相应的线条进行表现。超级写实素描一般描绘的木质对象都相对复杂，如没有加工的树皮树枝，还有长时间使用后

腐朽的木材等，都要根据其结构特点进行刻画（图3-22～图3-28）。

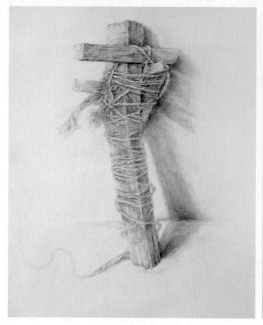

图3-22 学生作品（周蔓）

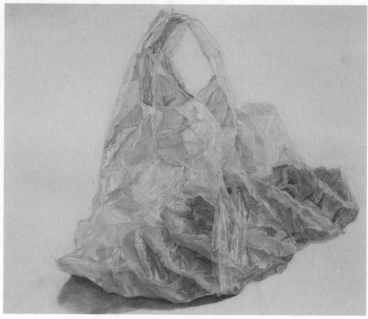

图3-23 学生作品（张昊翔）

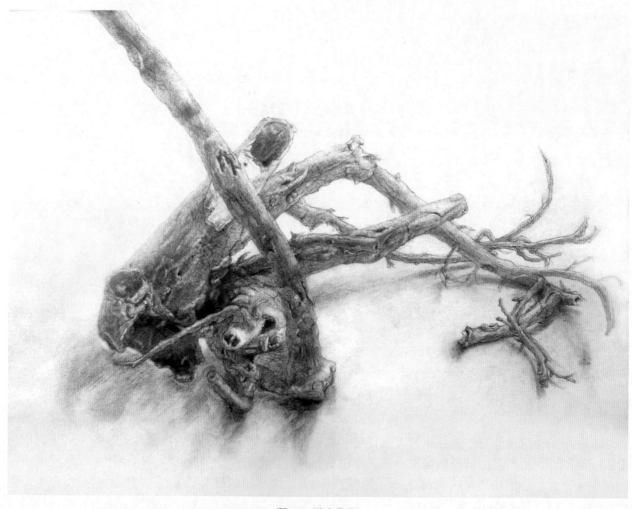

图3-24 学生作品

图3-25 学生作品

图3-26 学生作品

图3-27 学生作品

图3-28 学生作品

3.3.6　布料

　　布料是由纤维原料经过纺织加工，将其按一定的秩序交叉编织在一起生产出来的块面状材质，一般可分为棉、丝、麻、毛、化纤等材料。根据材料及加工工艺的不同，产生不同的质感。例如，麻料一般会显得比较粗涩；丝绸则会比较柔软光滑而且富有光泽；毛料又会显得比较厚重，有较强的重量感。在超级写实素描刻画时，要把握纤维交织在一起的纹理走向及交叉方式，最终表现出特定面料的肌理与质感。一些细节也可以用放大镜去观察，但是应注意在表现细节肌理时，还要把握住整体关系，使这些肌理细节服从于整体的光影变化关系（图3-29～图3-32）。

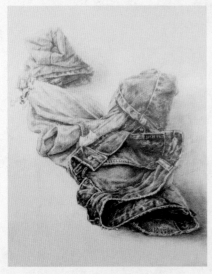

图3-29 学生作品（王继源）

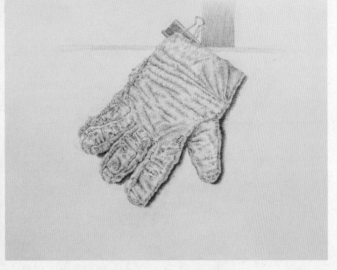

图3-30 学生作品（赵兰兰）

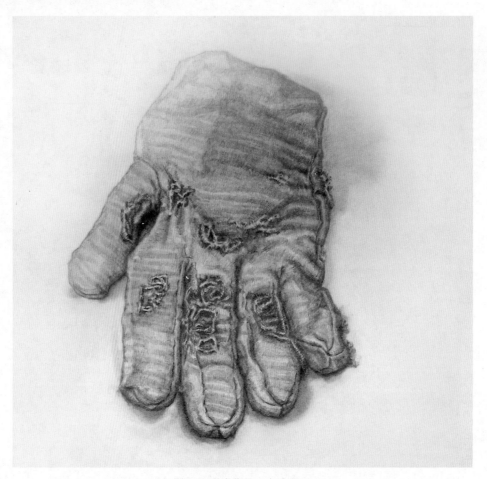

图3-31 学生作品（朱乔明）

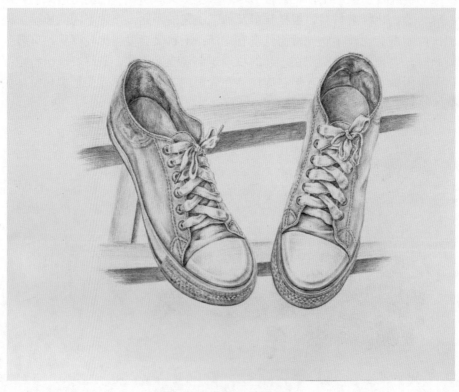

图3-32 学生作品（赵兰兰）

3.3.7 纸材

　　纸是中国的四大发明之一，自东汉造纸技术发明以来，它和人们的文化生活息息相关，在绘画和艺术设计中都会用到。随着加工技术与材料的不断革新，各种新型的纸材也应运而生，加工技术与材料的不同产生了各种不同质感的纸材。例如，中国画用到的宣纸，其质地相当柔软，而经常用于印刷的铜版纸，则显得光滑坚硬，还有一些特种纸，本身就具有不同的光泽与特殊的纹理等。

　　用超级写实素描手法对纸材进行刻画时，首先要抓住纸的特性，一般的纸质都会相对较薄，而且一般刻画的对象都会有相应的褶皱。我们要借助纸的褶皱肌理和微妙的光影效果来表现纸的特性（图3-33、图3-34）。

图3-33 学生作品

图3-34 学生作品（刘琳琳）

3.3.8 皮革及皮草

皮革材料有天然与人造的差别，天然皮革因为动物的生长原因，上面会有细小的毛孔，经过加工后，表面依然会保留着毛孔，形成天然的纹理效果。而人造皮革虽然仿造自然皮革纹理，但是其表面特征比天然皮革单调。皮革经过加工处理后会有一定光泽感。皮草保留了生长在各种动物皮肤上的毛发，主要是一种线条组成的肌理效果。

在超级写实素描表现时，皮革的表现要注意其本身的纹理特征，尤其是一些粗犷的纹理，还要注意光泽感的表现。一般天然皮革的光泽会相对柔和，而人工皮革显得较为强烈；皮草的表现则要根据动物毛发的生长趋势来使用线条，不同线条的粗细长短配搭能够产生出不同的皮毛质感，如曲线柔和、直线硬朗等，同时还应注意皮草的色泽变化要结合背景处理。这些具体的细节表现，都要在细心观察和耐心刻画的过程中慢慢体会（图3-35～图3-38）。

图3-35 学生作品（蒋明辉）

图3-36 学生作品

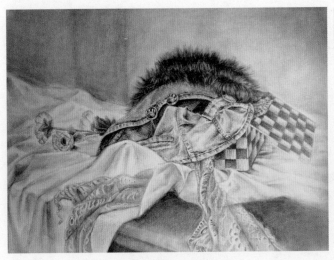

图3-37 学生作品（朱晓颖）

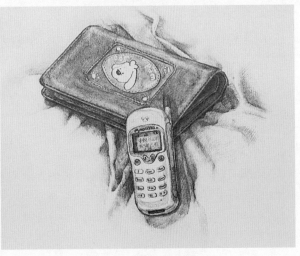

图3-38 学生作品（赵会雨）

3.4　工具、材料的运用

画好超级写实素描，除了要加深对形体、材料、肌理、形态的观察、分析等方面外，还要好好把握描绘中所使用的工具。

3.4.1　工具

工具包括钢笔、铅笔、炭笔、马克笔、毛笔等。单支铅笔的黑、白、灰色阶变化是有限的，需要由H硬度系列到B软度系列的全套铅笔，再加上用笔的强弱、疏密、方向，来达到对形体材质写真描绘的目的。而每种工具都有其独特的表现语言，还可以采用其他不同的用笔形式，来进行新的表现语言、新的表现形式的尝试，进而增强表现力。

3.4.2　材料

材料包括素描纸、卡纸（黑卡和各种彩色卡）等。作画所用的纸张表面状况会影响色彩，也会影响作画的效果，如选用黑纸或深色纸，用白色笔从高光处开始表现形体的质感，就是充分利用了纸的特点。选用适合自己表现用的纸，可以达到一种运用自如、事半功倍的功效，可使材质写真达到高度完整性和完美性。

3.5　超级写实素描表现方法和步骤

3.5.1　表现方法

1. 起稿

起稿时，画面中物象摆放合理并富于美感；轮廓准确，内外关照。超级写实素描是"以线带调子"逐步进行深化的，在形体塑造过程中，线的表达必须精准无误。轮廓线的定位对于作品成败影响颇大，准确的线条轮廓对接下来深入细致的刻画至关重要。

2. 塑造形体

应在整体—局部—整体的循环中把握、调整大的形体关系。

3. 前后关系与形体转折关系

根据物体的前后关系与形体转折关系，结合背景色调的处理，表现得虚实相映、强弱有致， 传达出物体的空间效果。

4. 深入刻画与整体调整

局部的深入刻画可以训练敏锐的观察力、对物象形体的理解力和细腻的表现力。整体调整是为了保持画面既有丰富的层次变化，又不零碎，体现虚实强弱有序的画面美感。

3.5.2　训练步骤

1. 材料准备

选择一组组合物体，不一定是常规静物，以细节多、表现力强为标准，甚至一草一木都可以。也可以选择清晰度较高的图片资料作为表现对象。

2. 构思与立意

画前观察，把握对象的位置、透视关系及形体特征，保证首先对物体空间组织、体积感、质量感及画面纵深有所把握。

3. 草稿

起轮廓阶段，要求轮廓尽量精准无误。

4. 深入刻画

以物体轮廓线入手塑造形体，从整体出发，注重物体细节的描绘，强调画面层次与影调的节奏感。

5. 调整统一

注重整体，但有时候整体要服从局部，加深形体细节质感的描绘，刻画更加集中、生动。

3.6　超级写实素描的课程设置

1. 作业要求

选择一组组合或单个物象（单个物体细节要充分具体），也可以选择清晰度较高的图片资料作为表现对象（图3-39～图3-61）。

2. 作业数量

完成超级写实素描1幅，画幅对开。

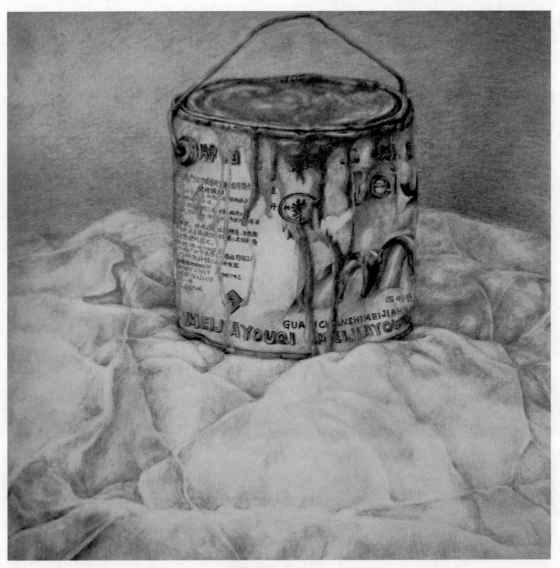

图3-39 学生作品

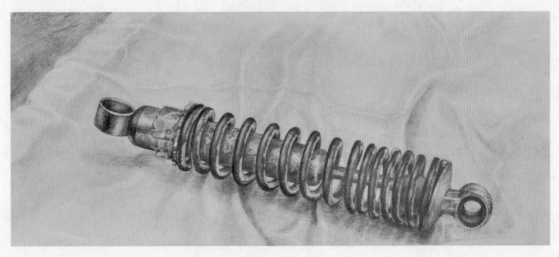

图3-40 学生作品

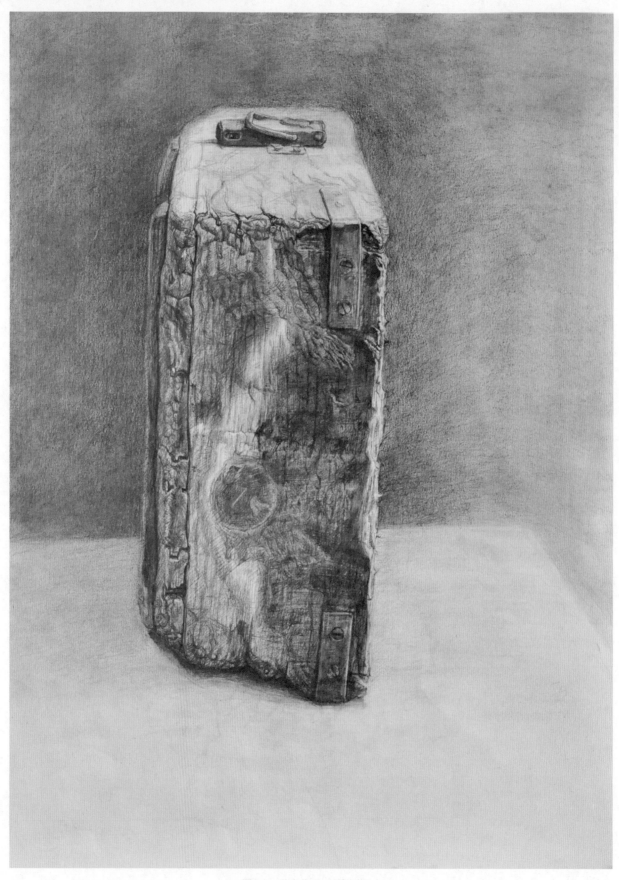

图3-41 学生作品（谭化俊）

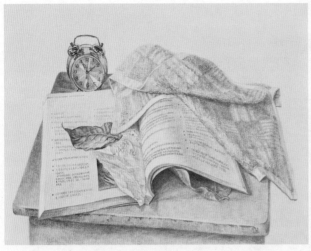

图3-42 学生作品（李莉）

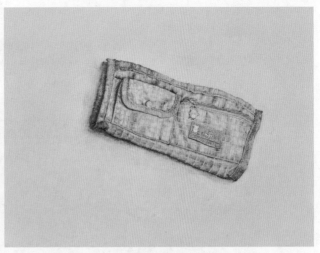

图3-43 学生作品（王骏翔）

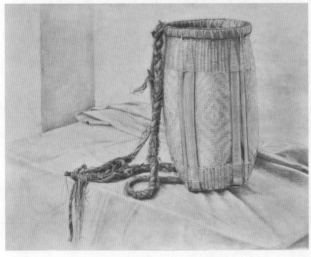

图3-44 学生作品（李慧勇）

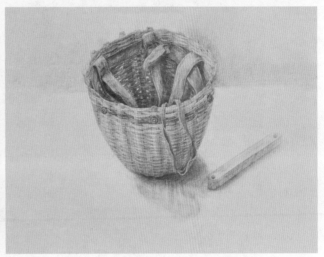

图3-45 学生作品（覃思）

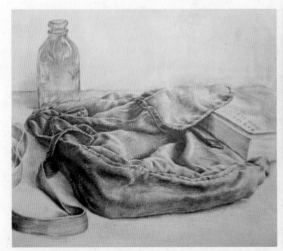

图3-46 学生作品

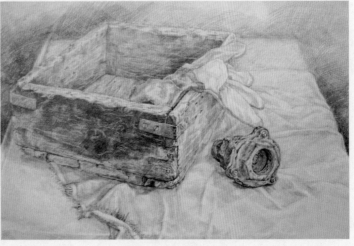

图3-47 学生作品（孙沙）

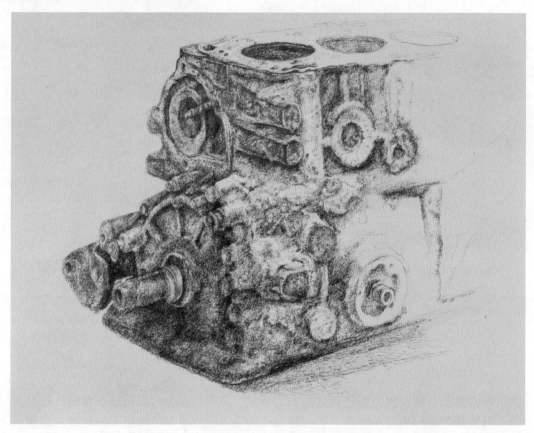

图3-48 学生作品

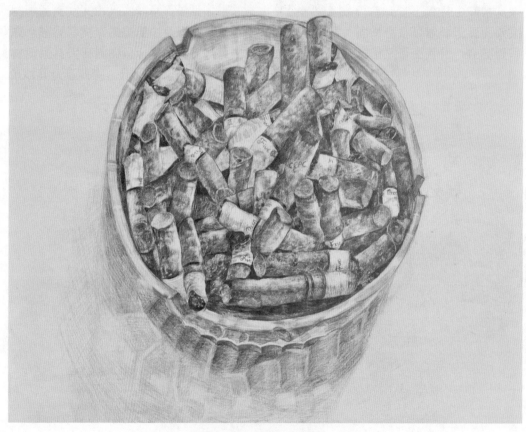

图3-49 学生作品（高菲）

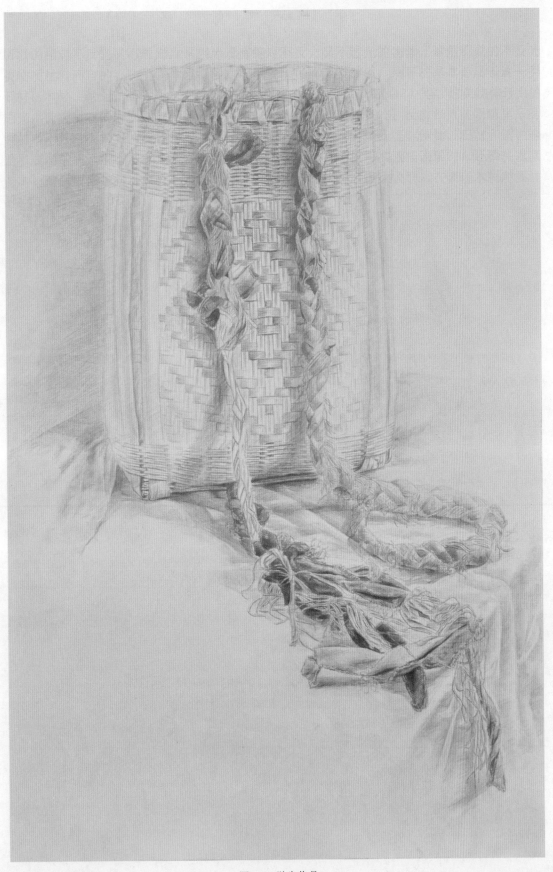

图3-50 学生作品

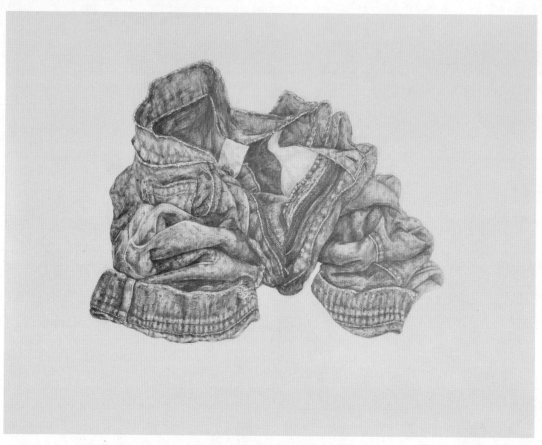

图3-51 学生作品

图3-52 学生作品（栾绍伟）

图3-53 学生作品（邓辉）

图3-54 学生作品

图3-55 学生作品（周蕾）

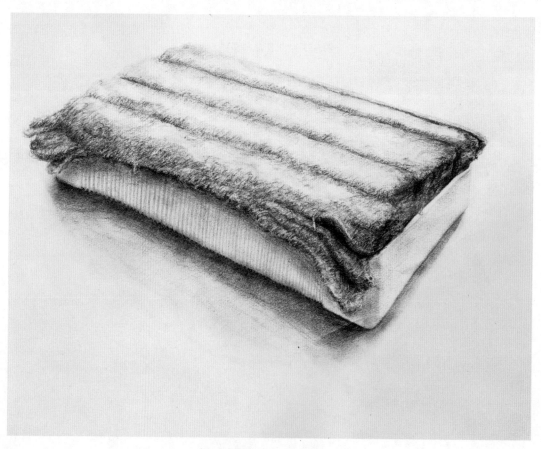

图3-56 学生作品（刘锐文）

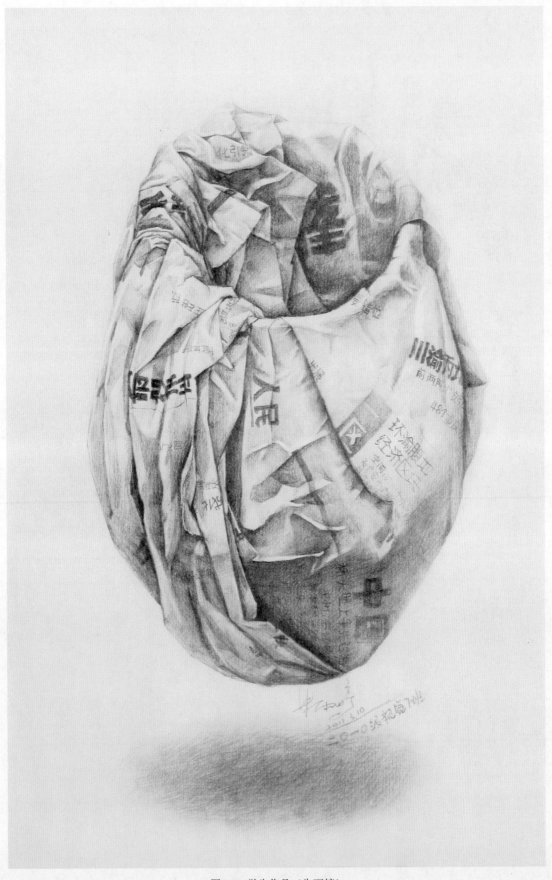

图3-57 学生作品（朱雨婷）

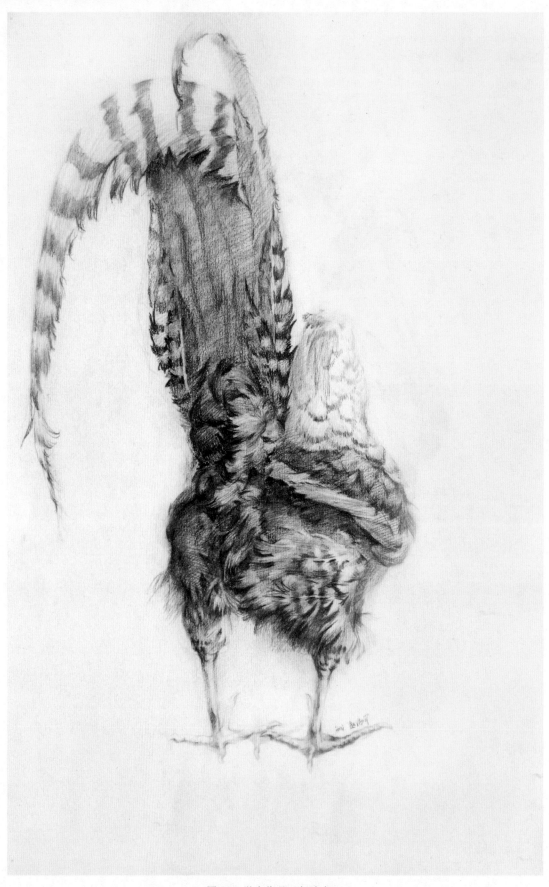

图3-58 学生作品（赵浩宇）

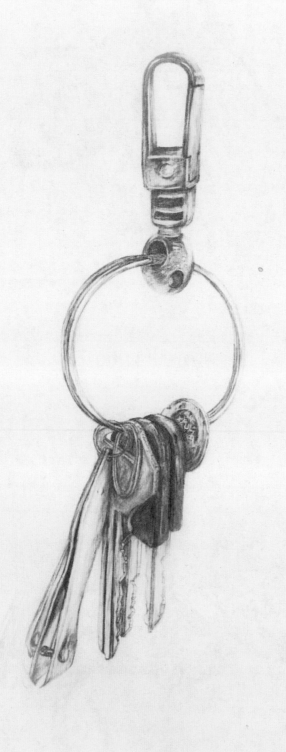

图3-59 学生作品（王雄）

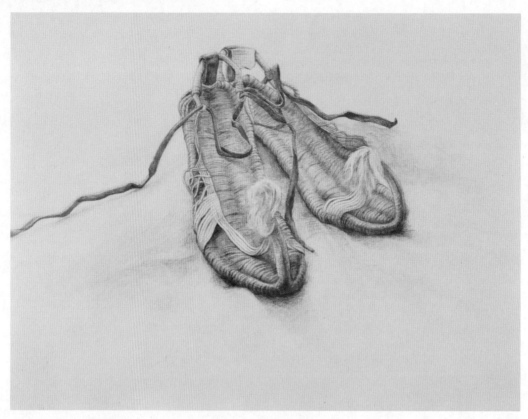

图3-60 学生作品（杨典）

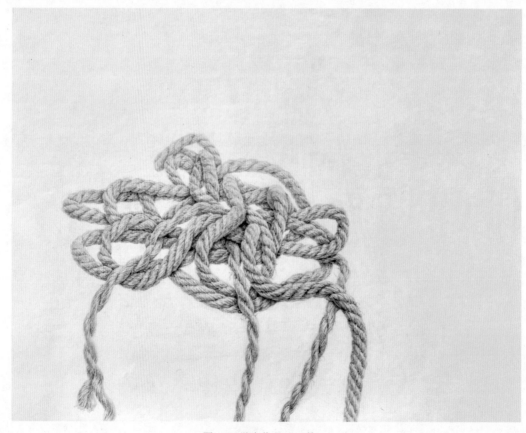

图3-61 学生作品（王静）

第4章

创意素描训练

4.1 创意素描的概念

创意素描区别于传统意义的素描学习，不以写实再现为最终目的。创意素描是对写生物的再创作，它不再是客观物的再现，它的表现形式来自自然物形态的启示，是将自然形态进行提炼、重组，它可以打破物象的透视、色调及结构的限制。创意素描突出发散性思维意识，强调想象力和主观设计性。利用素描手段表现超越简单表现物的审美意识，可将装饰图案、具体物象、光影效果等因素叠加处理，形成一种新的表现样式，通过理性思维和创意想象，将常态物象转换成一种非常态，从而实现作者的创意表现。创意素描不仅要求学生具有逆向思维、发散思维，而且还要求很强的逻辑思维能力和空间思维能力。虽然创意素描有较大的随意性，但它仍是从生活中获取的自己更独特的个人化感受。

创意是一个很大的命题，也是所有设计中都存在的一个核心问题，因此创意素描教学是设计素描中的一个重点。创意素描训练的作用在于：训练同学们的创造性思维能力及二维手绘表达能力。所谓创造性思维，即在创造活动中表现出来的具有独创性的高级、复杂的思维活动。下面重点介绍四种方式。

1. 发散性思维

发散性思维就是不依常规，寻求变异，对给出的材料、信息从不同角度、朝不同方向、用不同方法或途径进行分析和解决问题。它可以通过纵横发散，使知识串联、综合沟通，达到举一反三的目的。发散性思维是一种重要的创造性思维，具有流畅性、变通性和独创性等特点。它由一个或几个事物开始联想，最终由此及彼得到自己想要的艺术效果（图4-1、图4-2）。对于从事创意活动的学生而言，养成发散性思考的习惯是非常重要的。艺术创作的过程，需要用艺术的触角在各种信息的交流碰撞中擦出火花，当有价值的联系出现时就能产生好的创意。它不受传统观念的束缚，考虑任何可能性从而大胆的创意。发散性思维可以从以下三个方面着手：多角度、多层次的思考，逆向思考，分解和重组。

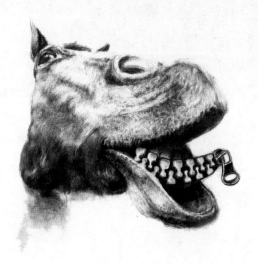

图4-1 学生作品（廖聆颖）

图4-2 学生作品

2. 想象思维

想象在艺术创造活动中特指一种创作形象的艺术能力，这个形象用以暗喻某些没有实现但同现实生活有联系或现实生活中有意义的经历。

想象的形式有两种：一种是根据语言文字的表达或条件的描绘所给予的启示，在头脑中再造出相应的形成新视觉形象的想象过程，称作再造想象；另一种是尚未有过的崭新事物，特指不依据现成的描述而独立创造出的新形象，称作创造想象。总而言之，一个人想象力是否丰富在一定程度上决定了设计的思路。

3. 联想思维

联想思维是依据过去的生活经验，从看到的事物中得到启发，找到其类似性而进行的思维方式。联想有以下五种形式。

① 接近联想，比如说道嘴巴联想到吃或食品。

② 类似联想，比如看到猫的一些动态联想到老虎的动态。如图4-3所示，看到胡须，我们会联想到条形码。

图4-3 学生作品

③ 对比联想，比如人们提到"白"往往会联想到"黑"作比较。

④ 意义联想，比如看到鸽子想到和平。

⑤ 因果联想，比如看到罪犯的手铐想到他的罪行。

4. 逆向思维

逆向思维在各种领域、各种活动中都有适用性，由于对立统一规律是普遍适用的，而对立统一的形式又是多种多样的，有一种对立统一的形式，相应地就有一种逆向思维的角度，所以逆向思维也有无限多种形式。如性质上对立两极的转换：软与硬、高与低等；结构、位置上的互换、颠倒：上与下、左与右等。不论哪种方式，只要从一个方面想到与之对立的另一方面，就是逆向思维。

逆向是与正向比较而言的，正向是指常规的、常识的、公认的或习惯的想法与做法。逆向思维则恰恰相反，是对传统、惯例、常识的反叛，是对常规的挑战。它能够克服思维定势，破除由经验和习惯造成的僵化认识模式。

循规蹈矩的思维和按传统方式解决问题虽然简单，但容易使思路僵化、刻板，摆脱不掉习惯的束缚，得到的往往是一些司空见惯的答案。其实，任何事物都具有多方面属性。由于受过去经验的影响，人们容易看到熟悉的一面，而对另一面却视而不见。逆向思维能克服这一障碍，往往可以出人意料，给人耳目一新的感觉。

逆向思维设计就是从相反的方向拓展设计思路，打破人们固有的、常规的观念，转化出新的思维方式，给人以出其不意的艺术效果。日本设计大师福田繁雄的反战海报就是这一设计形式，用极简单的图

形表现了一颗子弹往枪管的方向射来（图4-4）。

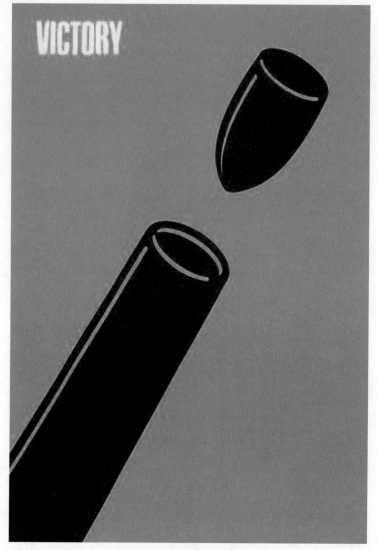

图4-4 福田繁雄作品

4.2 创意素描的设计形式

4.2.1 置换设计

置换设计是将某一物象的表象加以改变，使其摆脱人们对其常规的认知。在做置换设计时可以把毫不相干的两个形态的表象特征用一定的方法进行关联、置换，从而使新的形态诞生。

置换设计又包括空间置换、质感的置换、形态的置换、图形的置换等。

1. 空间置换

空间置换，简单地说就是将一个空间与另一个空间做交换，实际上它会带来无穷的想象空间。例如，可以把简单的一个瓶子的空间填充一片海洋、一个小岛，如果有很强的表现力，甚至可以装下月亮、装下太空。这是将宏观的空间置入微观空间，同样也可以将微观的事物放大到宏大的空间中。如同样一个瓶子经过透视的改变、视点的改变，可以和高楼大厦一起矗立（图4-5～图4-7）。

图4-5 学生作品（任书浩）

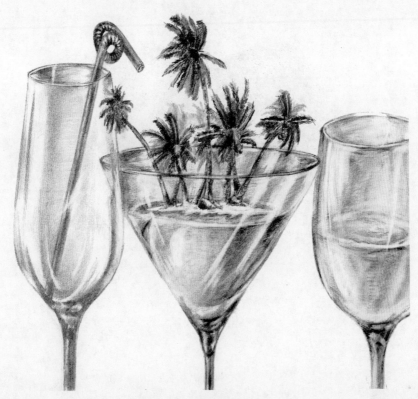

图4-6 学生作品（胡漫利）

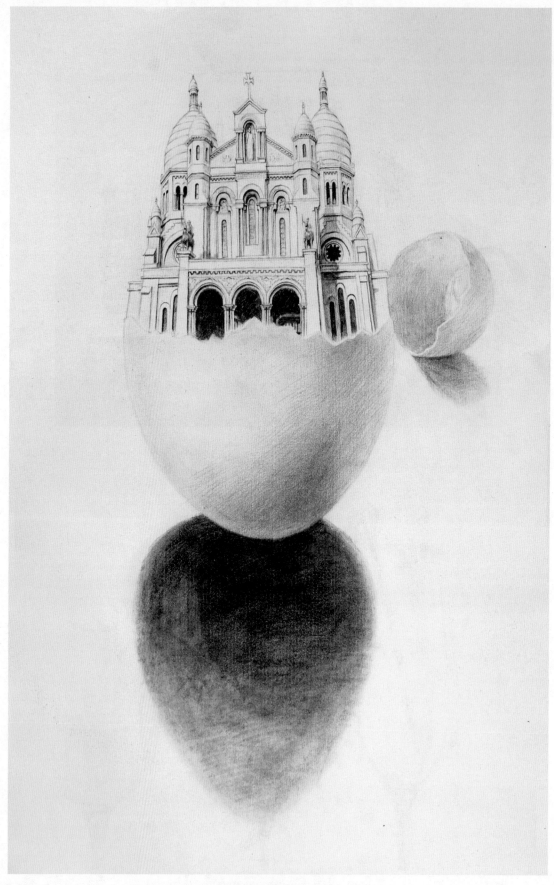

图4-7 学生作品（邹莹）

2. 质感的置换

　　质感是指人们对事物表面纹理的感觉。不同的材质就有不同的表面形态,粗糙的、细腻的、坚硬的、柔软的等。质感是人们的一种视觉需要。质感的置换也就是将两种不同形态的物象的表面质地进行置换。在设计中也是一种必不可少的手段,如将坚固的堡垒的质感变成柔软的棉花,将柔软的丝绸与锈迹斑斑的铁皮做置换(图4-8~图4-12)。

图4-8 学生作品(邹欢)

图4-9 学生作品(岳子渝)

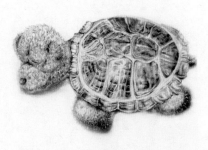

图4-10 学生作品(罗福雯)

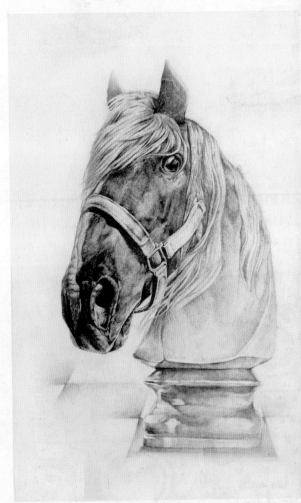

图4-11 学生作品(王文珏)

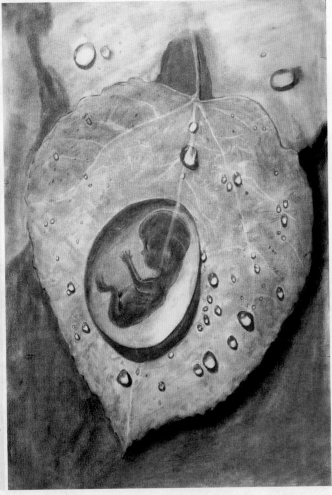

图4-12 学生作品(秦安平)

3. 形态的置换

形态是指事物在一定条件下的呈现形式。形态的置换是将两种事物的形态特征做置换。例如，将固体粗糙不透明的东西转化为液体透明的状态，在西方的雕塑中常有大理石的雕像具有皮肤的柔软与绸缎的飘逸（图4-13～图4-15）。

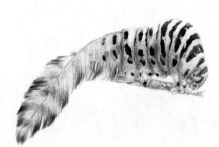

图4-13 学生作品（高越）　　　　图4-14 学生作品（李超）　　　　图4-15 学生作品（谷雨）

4. 图形的置换

图形是指在绘画中经常会出现的物体本身的形状或其阴影的形状，甚至是物与物之间围成的底的形状等。图形的置换就是将画面本身常规的图形按照自己的创意替换为想象的形状来达到自己的创意目的。例如，图形创意中的图底反转就属于此类设计形式（图4-16～图4-19）。

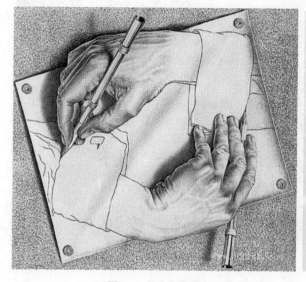

图4-16 埃舍尔作品

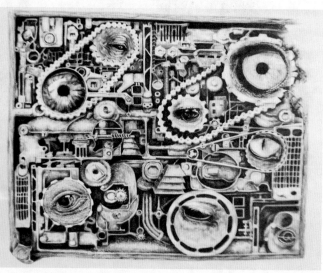

图4-17 学生作品（廖聆颖）

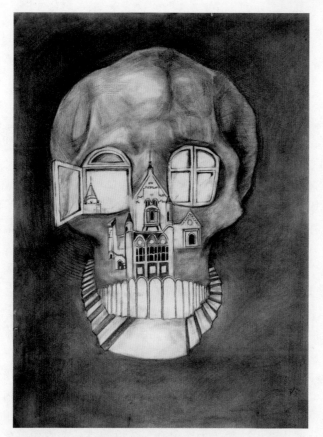

图4-18　学生作品（江玲）

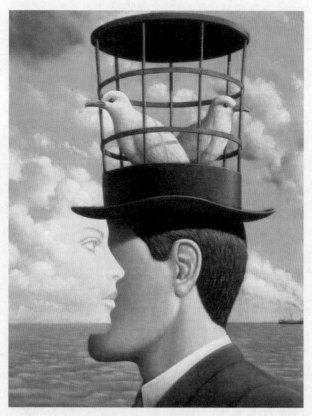

图4-19　玛格丽特作品

4.2.2　同构设计

　　同构现象是视觉美学中的一个概念，就是指某个共同的元素为多个元素所共用的现象，是奇妙的视错觉现象。构成的新图形并不是原图形的简单相加，而是一种超越或突变，形成强烈的视觉冲击力，给予观者丰富的心理感受。

　　同构设计是利用物体相同的结构特征进行组合表现的。把形体中断和过渡的带做特殊处理，使两种或两种以上的物象有机结合在一起，完成一种结构组合合理而与现实概念相悖的新形态。例如，草绳和蛇的结构特征相似，就可以进行组合处理。

　　格式塔心理学家的试验表明，当一种简单规则的图形呈现在眼前时，人们会感觉极为平静，相反杂乱无章的图形使人产生烦躁感，而真正引起人们兴趣的图形，则是那种介于两者之间的、稍微背离规则的图形，它先是唤起一种注意或紧张，继而是使观看者对其积极地组织，最后是组织活动完成，最初的紧张感消失。这是一种有始有终、有高潮有起伏的体验，是能引起审美愉悦的审美经验。由此推导出同构图形的原则：用日常生活中人们熟悉的图形，以一种新的、前所未有的同构方式加以组合，正所谓"旧元素、新组合"。通过这种同构方式得到的新图形使人既熟悉又陌生，会引发观者极大的好奇心，从而达到创意素描的创意目的。

　　对于初学者来说，同构图形似乎是一件难事，其实只要掌握了科学的思维方法并养成良好的思维习惯，同构图形就会不断地在大脑中涌现。可以把这种思维方法称为同构联想，运用同构联想有助于找到事物之间的同构对应关系。同构联想可以是视觉上的、心理上的，也可以是经验及认知上的，即形的同构、义的同构和觉的同构。形的同构是指图形由于形的相关性而发生同构的情况。首先，要有对形进行快速概括归纳，这样很容易找到形与形之间的相关性，从而进行形的替换和组合。其次，应注意选择新的视角去观察物体。对于一些生活中熟悉的生活用品，可以尝试改变它的形象，按照我们的创意把所需要的形体结合进去，比如儿童服装的设计常常是将衣服本身和某种动物的一些特征结合起来，帽子上长出了动物的耳朵、身上设计了动物的花纹等，增加了衣服本身的趣味性，使衣服变得富有生命力。对于一些巨大的形体，可以从不同的位置进行观察，最终找到一个新颖的角度，使物体呈现它不为我们习惯的另一面。在进行形的同构时，还可以把不同角度的观察结果，结合生活经验及想象来一个集成组合，形成具有全方位空间感的新图形。义的同构是指图形由于意义的相关性而发生同构的情况。图形和意义的关系并不限于一一对应，一形可以多义，一义也可以多形。所以义的同构又可分为两种：一种是一形多义；另一种是多个形由于意义相关而同构。一些优秀作品，往往既有形的同构，又有义的同构，即形义"双关"。这些作品既具有引人注目的视觉效果，又包含较深的意义，令人百看不厌、回味再三。

　　异形同构是将两种以上的形象素材重新构成，它也是创意素描的一种表现形式。异形同构的重点在于同构，改变一个形象容易，如何将两种以上的形象素材重新构成，使其体现出新的面貌，这就需要考验画者的艺术水平了。这种表现方法注重形与形之间的结构关系和对画面整体结构的经营，它更多地强调作者的主观创意表达。对于这类创意，所采用的形象素材要有针对性，也更加具体化。例如，超现实主义大师马格利特的作品《共同的创造》：在海边沙滩上搁浅着一个由女性人体下肢与鱼的头部相结合的"鱼"给人一种奇异的感觉。

　　下面介绍几种同构图形的表现形式。

1. 替代

　　替代图形是指一个图形的局部被其他图形替换的情况。替代图形通过寻找图形与图形之间形状上的相近性，进行某种特殊的组合和表现，从而产生一种具有新意的、奇特的图形。在生活中，事物之间的相互关系总是遵循一定的规律，如果破坏了这种规律，就会产生荒诞的感觉，而替代图形恰恰就要利用

荒诞和奇特造成出人意料的震惊效果，意在加强人们对事物深层意义的理解（图4-20～图4-24）。

图4-20 学生作品（蒲素）

图4-21 学生作品（蒋雯）

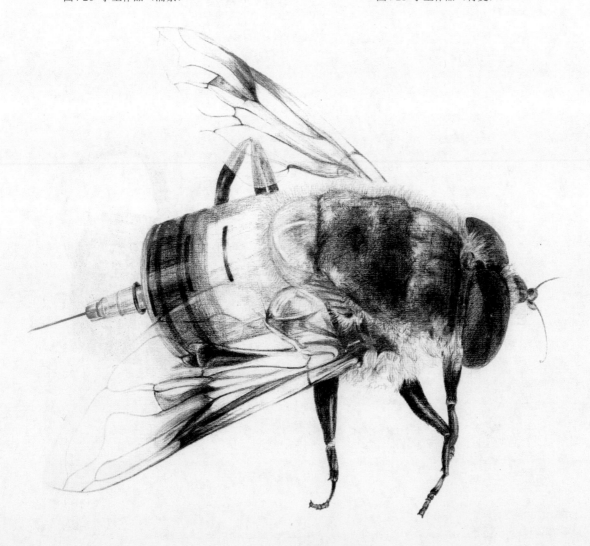

图4-22 学生作品（蒋雯）

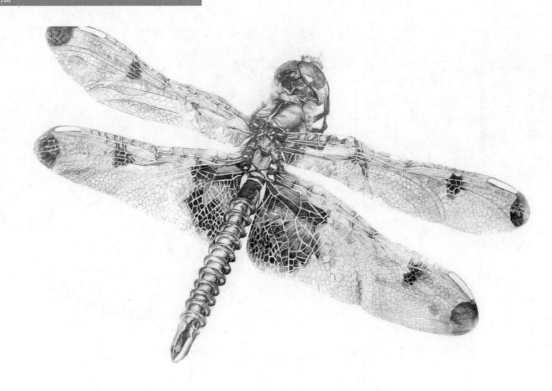

图4-23 学生作品（易文琪）

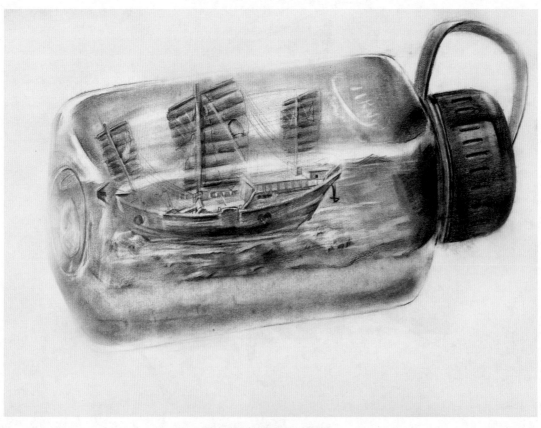

图4-24 学生作品（杨慧琼）

2. 拼置

拼置图形是指利用各种现成形状的物品拼合出新的图形。这需要破除固有的观念，用童真的眼睛去看世界，在一个事物的基础上想象出其他的事物。比如，童年看云彩的经历，对着每一朵云辨识是什么动物。中国的哲学思想认为，世上的万物都有灵性，艺术创作不应破坏这种灵性，而是顺其自然，借形生意，看它像什么就把它弄成什么。拼置图形的创作需要对事物灵性的挖掘，可以对一件事物仁者见仁、智者见智，最终每个人都有自己独特的发现（图4-25）。

图4-25 学生作品（蔡佳萤）

3. 正负

正负图形是指正形与负形相互借用，造成在一个大图形结构中隐含着小图形的情况，是由原来的图底关系转变而来的。正负图形早在1915年就以卢宾的名字来命名，所以又称为卢宾反转图形。一般来说，展现图形必须具备图形和衬托图形的背景两部分。属于图形的部分称为"图"，背景的部分称为"地"。一般来说，"图"具有明确的视觉形象和较强的视觉张力，"地"则给人以虚幻、模糊之感；从空间关系上来说，"图"在前而"地"在后。但是，如果把"图"与"地"之间的分界线进行巧妙的处理，变成两者都可使用的共用线，便会产生一种时而为图形、时而为背景的现象，这就形成了正负图形。这样的例子有很多，例如中国古代的太极图就是一种正负形；或是当你注视杯子的时候，这就是图形，黑色的部分就成了背景；但当你注视阳光下的投影时，投影就成了图形，而投影旁边的部分就成了背景（图4-26～图4-29）。

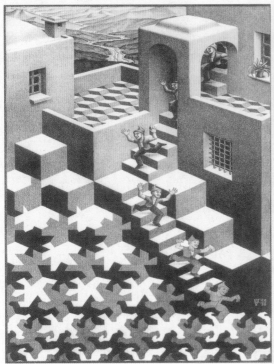

图4-26 埃舍尔作品　　　　　　　　　　　　　图4-27 无题

图4-28 埃舍尔作品

图4-29 学生作品

4. 填充

填充图形是以一个图形的轮廓为基底，填入另一个图形。

填充图形在招贴设计中常常被用来进行二维和三维空间的转换，也就是说，在二维平面图形的基底中可以填入具有三维立体性的物形，或者在三维立体物形基底中填入二维平面化的物形，使填充图形展现一种新的空间关系，即二维平面与三维立体融于一体，这两个特定的层次中出现一种矛盾的有机体，恰恰正是这种矛盾的有机体，成为吸引注意力不可缺少的条件（图4-30、图4-31）。

图4-30 学生作品　　　　　　　　　图4-31 学生作品（刘艳）

4.2.3 穿透设计

穿透设计是利用一个形态穿透另一个形态的造型方法，最终加强、突出所表现的形态特征。例如，一群海豚穿透揉皱的纸面跃入空中，一只手从破碎的墙面伸出来，都会给人以意想不到的效果，形成视觉中心。

1.强调两种物体质感的差异

在穿透表现时质感的差异往往起到很大作用，越是现实中不可能实现的穿透现象越要尝试组合。比如说比利时超现实主义画家马格利特常常在其画作中将不相干的事物扭曲地组合在一起，通过各种不同物品的冲突来创新，通过改变我们已经熟悉的东西来震撼人心。他以交换、对立的手法，使我们看清这样一些奇特的事情，比如石头在燃烧、已经出现了裂缝的木质天空、马身上的铃铛变成危险的花朵……又如，使用将云雾穿过墙壁的意象表现手法，给人以荒诞离奇的心理感受。

2.强调穿透中力的表现

在做穿透设计表现时，加强力的表现有助于使画面产生一定的律动感，可以加强画面的形式美感。例如，日本浮世绘经典作品神奈川冲浪里表现了一艘船穿透波浪疾驶的画面，画面中浪花的表现首先是对浪花力的表现，同时也使画面极具形式美感。

3.穿透设计的静止结合

静止的结合是塑造一种强烈的雕塑感、丰碑感，一个物象穿透另一个物象然后停滞下来，建立了一种结合关系，就像几何体中的穿插体一样（图4-32）。

图4-32 学生作品（杨丽荣）

4.2.4 分解重组设计

重组设计是将物体按照其自然的结构分解成若干部分，然后改变其组织结构，再按照设计构思进行重新组合，变成一个全新的形象，赋予新的内涵。通过对物象从整体到局部的分解认识，不仅充分研究了物象的自然结构，还可以训练观察力、想象力及对形态构成的合理性和秩序性的把握。在平面设计中常用这一手段。

1. 按分割线分解组合

用分割线将物体分割成若干部分，按照形式美原则，将物体的形象片段用分割线进行移位、错位组合，寻求作品的节奏美和层次美。分割线分为规则分割线和自由分割线两种。规则分割线有等形、等量、相似、渐变等几种方法。这类分割线有一定的数理关系，给人以整齐明快的美感。自由分割线不拘泥于任何规则，随意性强，有精炼的美感。

2. 按自然形分解组合

像拆卸机械零件一样，将物象按照其自身的结构关系进行分解，再按照设计构思进行重新组合创造出新的形象，亦可按照自然形透叠分割（图4-33～图4-35）。

图4-33 学生作品（任晋逸）

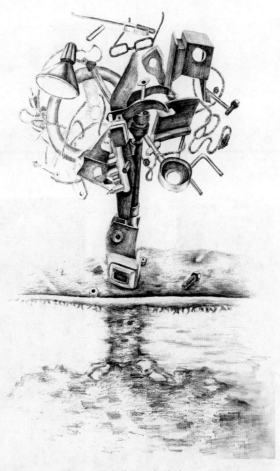

图4-34 学生作品（赵兰兰）

图4-35 学生作品（李雪）

4.2.5 矛盾空间设计

　　矛盾空间是指现实生活中不存在，在二维空间里运用三维空间的平面表现手段表现出来的，现实中不可能存在的，但又具有一定视觉真实性的空间。埃舍尔是这个领域的大师。

　　矛盾空间的形成通常是利用视点的转换和交替，在二维平面上表现三维的立体形态，但在三维立体的形体中显现出模棱两可的视觉效果，造成空间的混乱，形成介于二维和三维之间的空间。矛盾空间具有表现多视点的特性，多数是应用在艺术和设计上，可以算是数学也可以算是美学（图4-36～图4-38）。

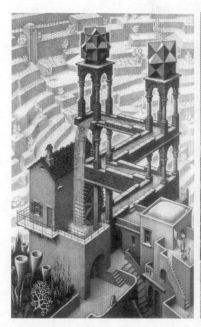

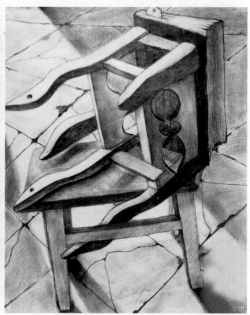

图4-36 埃舍尔作品　　　　　图4-37 埃舍尔作品　　　　　图4-38 学生作品（叶东俊）

4.2.6　夸张变形设计

夸张是以现实形态为前提的，在把握对象整体的基础上，将对象的主要特征加以夸大或强调，既超越对象本身，又不脱离对象，同时加强了画面的视觉表现力。

变形则是通过对客观对象特性的理解认识，运用夸大、扭曲、拼接等手法，强化其精神特质，得到强烈的艺术表现力和感染力。变形时夸张处理已不能满足形式美的需要，只有从物体中抽取其表象，重新拼接、组合才能得到画者要表现的新秩序、新形式。

夸张和变形都是根据作品的需要，通过合理的想象，有意识地将客观事物的主要特征进行改变和处理，突出它的内在精神和美的特性，使其符合画者在审美心理和审美形式上的需要，为我们带来其独特的趣味性和艺术性（图4-39、图4-40）。

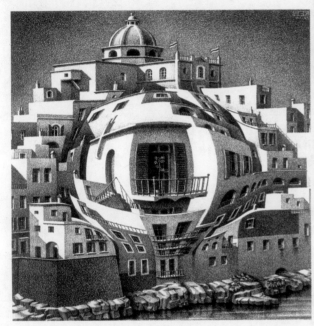

图4-39 埃舍尔作品

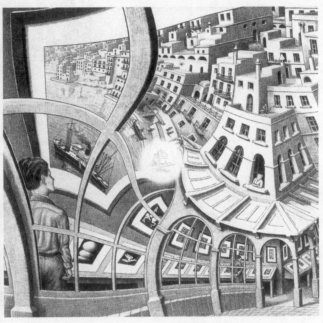

图4-40 埃舍尔作品

4.3　创意素描的训练方法

① 训练自身的逆向思维，可以多欣赏、分析一些创意平面设计，挖掘创意运用的表现形式和手法，加强对创造性思维的理解和认识。

② 可以了解一些超现实主义艺术风格的艺术作品，如埃舍尔、达利、马格利特等艺术家的作品。研究超现实主义的视觉表现——"利用现实的具体形象和空间内容，作不合理的矛盾表现，或利用错视的原理及变形的方法构成一个违反人的正常心理和视觉经验的幻觉世界，以引发人们对形象的兴趣和奇异的心理感受"。

③ 创意素描中所有设计手段的运用训练。

4.4　创意素描的课程设置

本章作业要求参照图4-41～图4-73。

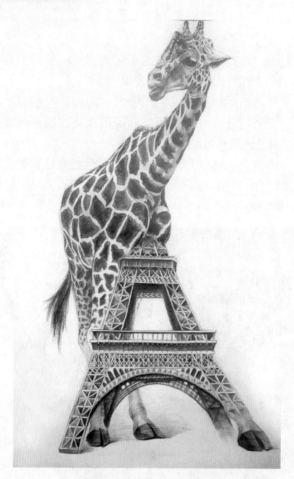

图4-41 学生作品（裴佳玲）

图4-42 学生作品（骆易昂彦）

图4-43 学生作品（黄士卓）

图4-44 学生作品（杨彬）

图4-45 学生作品（邹欢）

图4-46 学生作品（黄士卓）

图4-47 学生作品（张洁）

图4-48 学生作品（姜亚希）

图4-49 学生作品（曾亚）

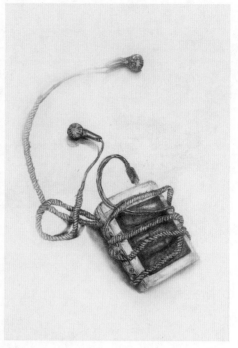

图4-50 学生作品（李琳）

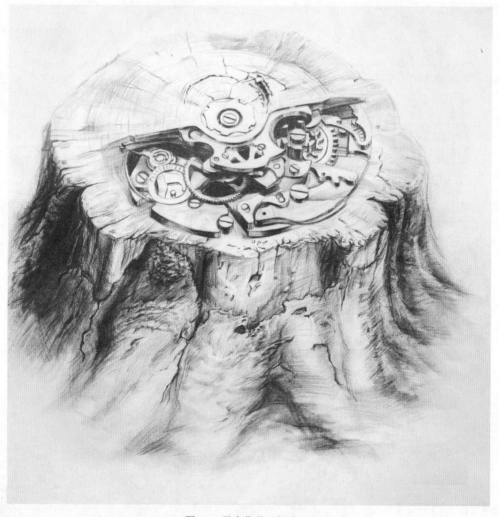

图4-51 学生作品（邹欢）

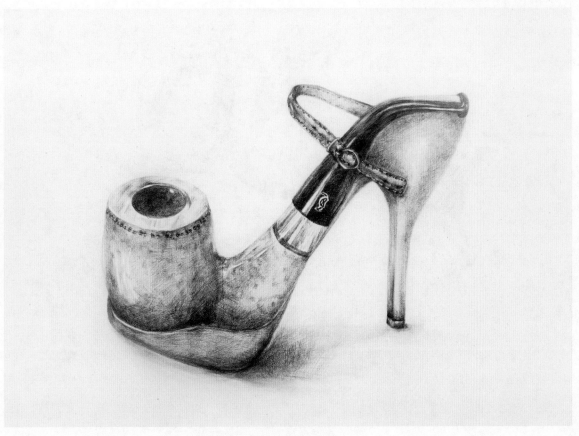

图4-52 学生作品（陈青青）

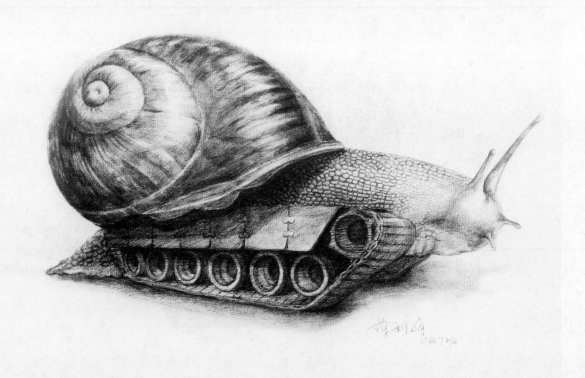

图4-53 学生作品（陈利娟）

图4-54 学生作品（敖琳）

图4-55 学生作品（张冬）

图4-56 学生作品（高进）

图4-57 学生作品（胡漫利）

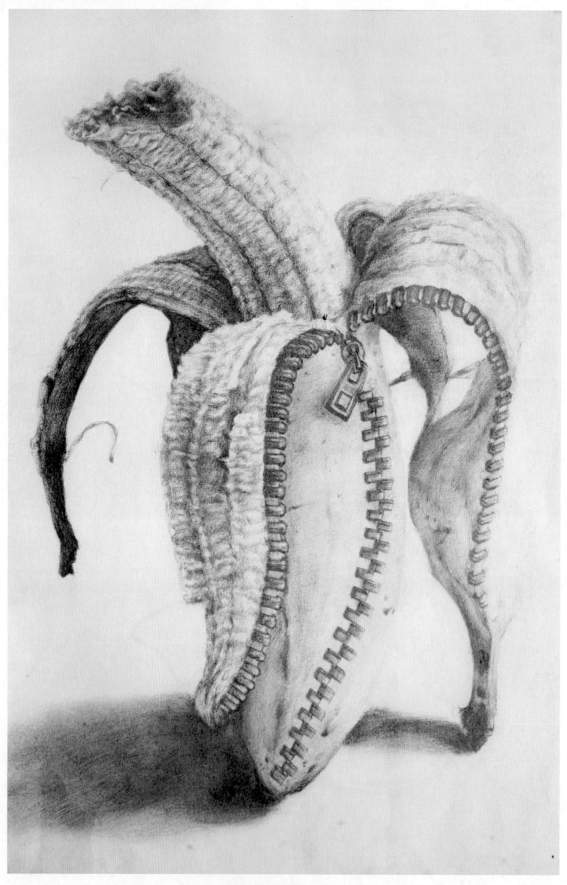

图4-58 学生作品（杨丽）

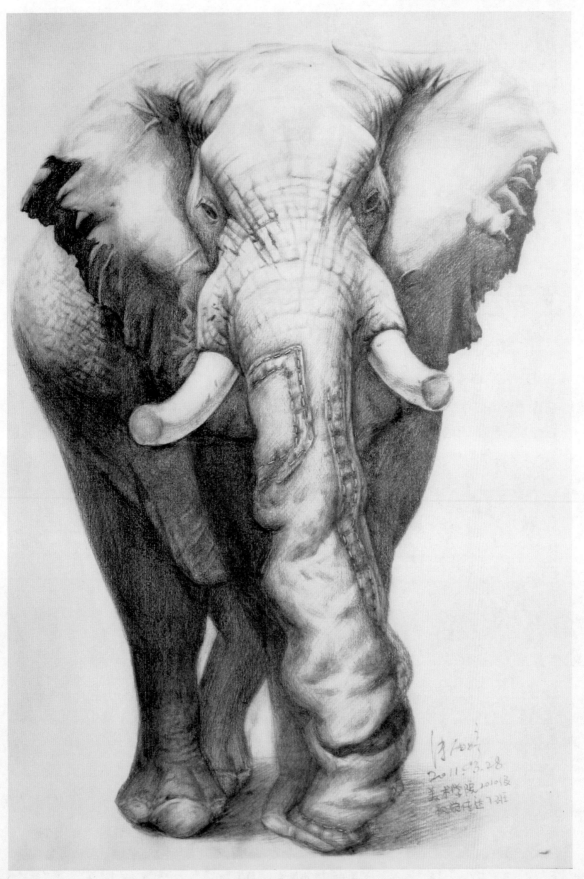

图4-59　学生作品（朱雨婷）

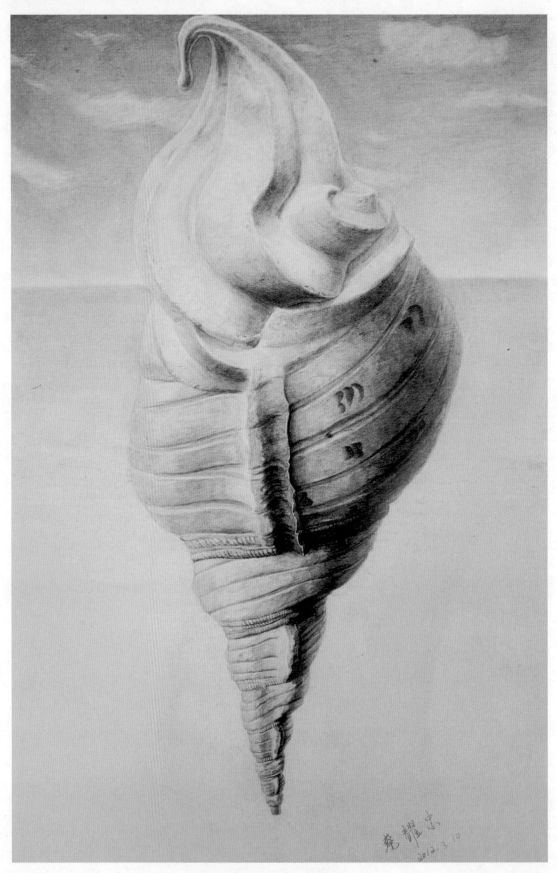

图4-60 学生作品（蔡耀忠）

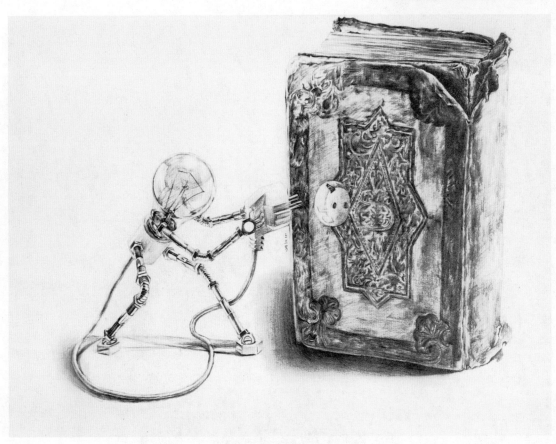

图4-61 学生作品（王兰芳）

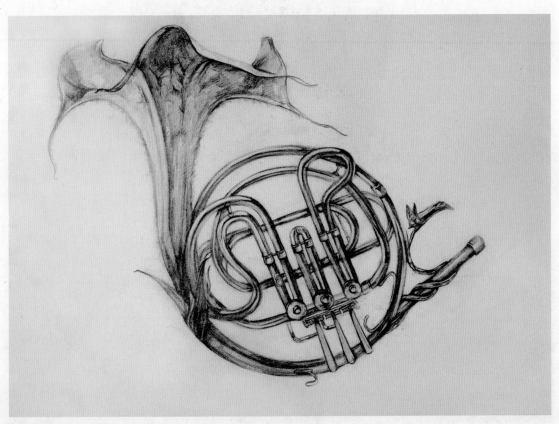

图4-62 学生作品

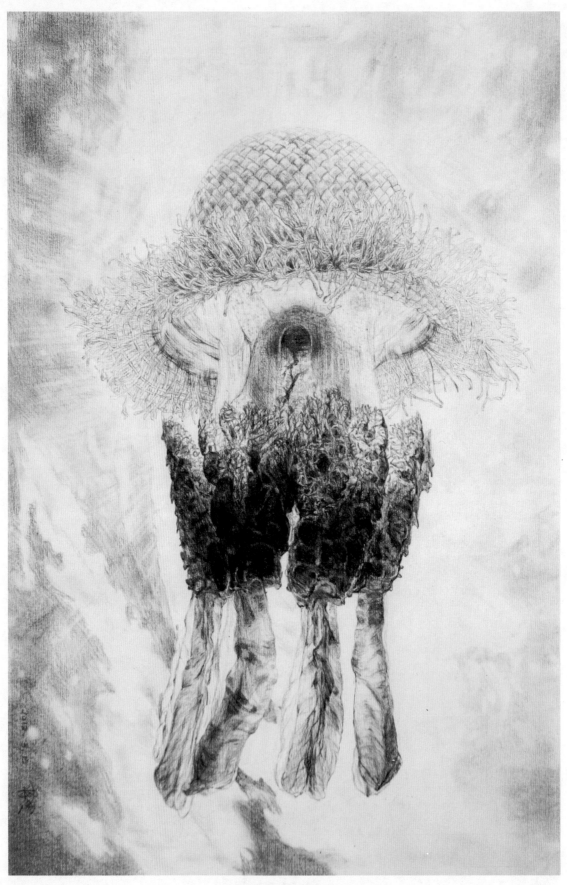

图4-63 学生作品（蒋雯）

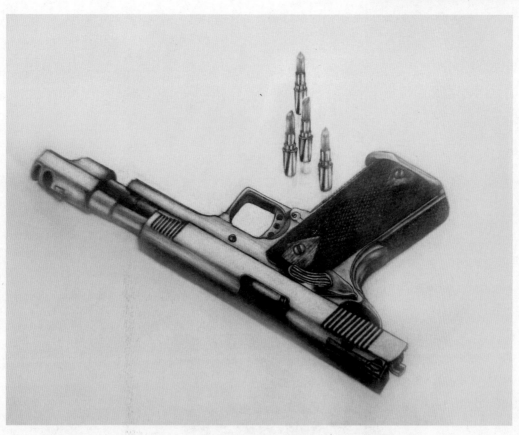

图4-64 学生作品（何丹）

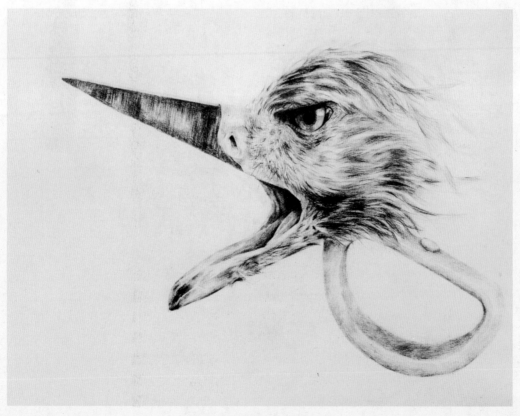

图4-65 学生作品（张雪姣）

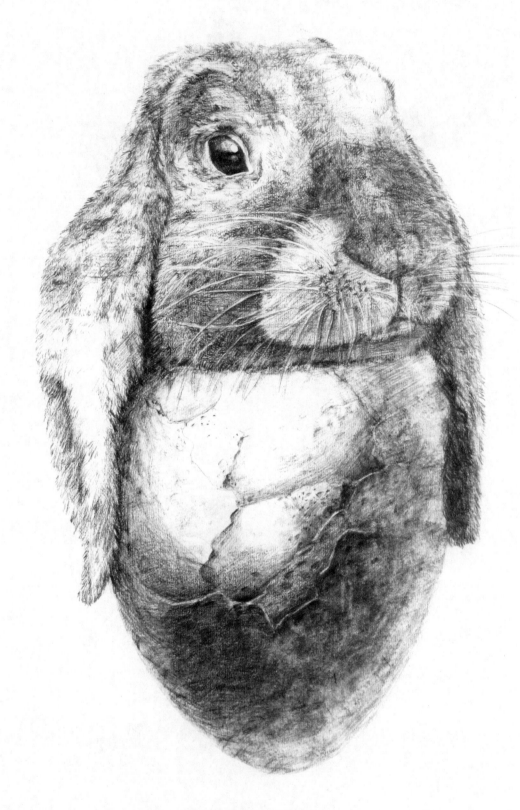

图4-66 学生作品（罗功毅）

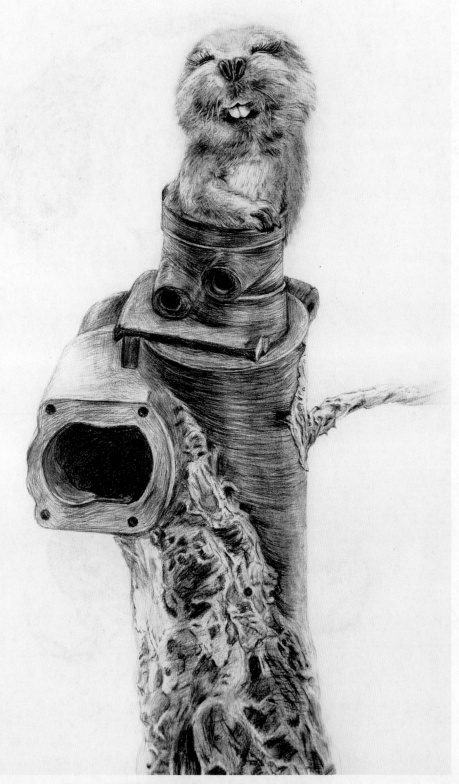

图4-67 学生作品（王利娟）

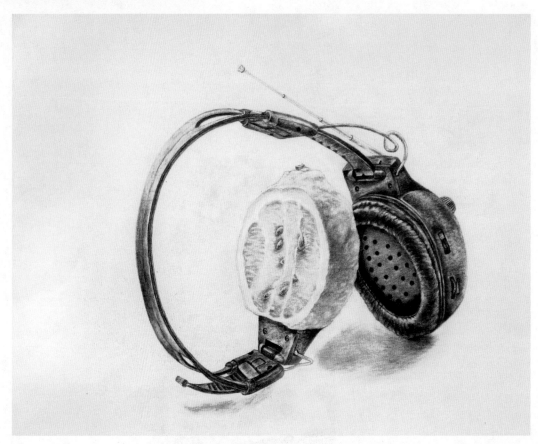

图4-68 学生作品（苏秀萍）

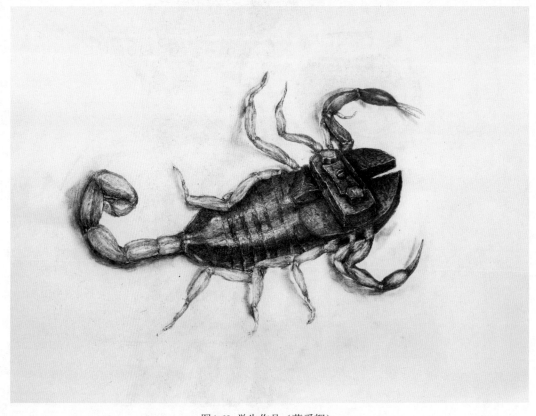

图4-69 学生作品（董爱辉）

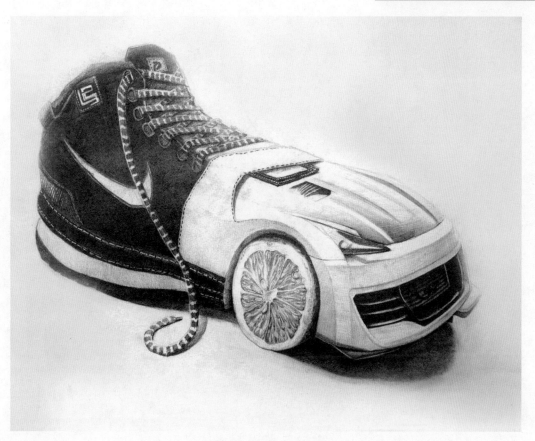

图4-70 学生作品（蔡耀忠）

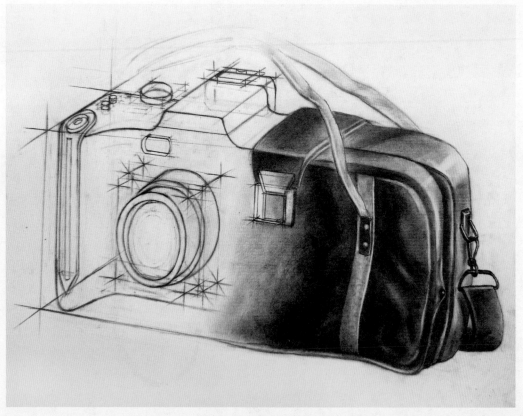

图4-71 学生作品（王冠）

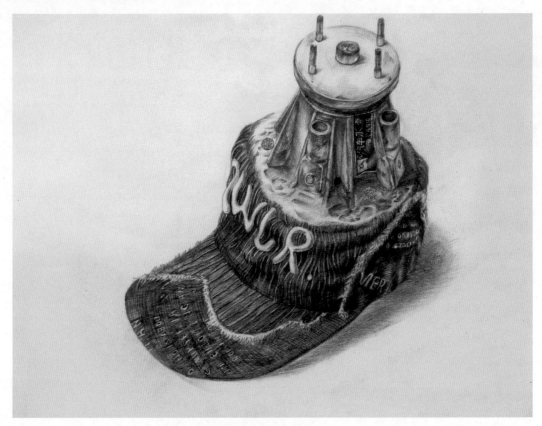

图4-72 学生作品（张冬）

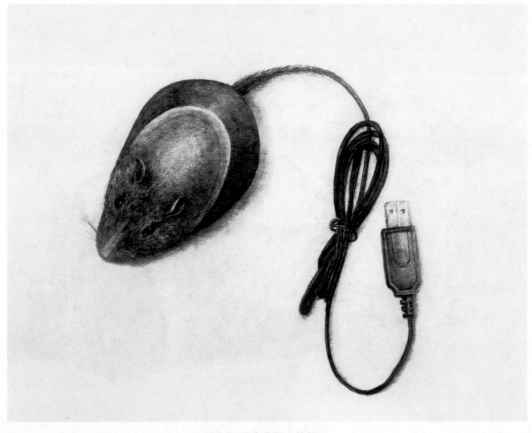

图4-73 学生作品（钱锦）

4.4.1 置换设计练习

1. 作业要求

按空间置换、质感置换、形态置换、图形置换四种置换形式，画出四幅作业，以熟悉的生活素材，按一定的置换形式，发挥艺术想象，根据它们之间的内在关联性，运用素描的表现形式加以重新组合表现，要注意形象的组合应合理。画面描绘要具体、丰富，具有一定的创意效果。

2. 作业数量

完成创意素描 4 幅，画幅大小 4 开。

4.4.2 同构设计练习

1. 作业要求

以替代、拼置、正负、填充四种同构的表现形式进行练习，要求按照同构设计的原则，将两个或两个以上在视觉上有一定差异，但相互之间有着结构本质联系的物象或结构元素，巧妙地、合理地组合成一个整体，从而构成一个新的形态。

2. 作业数量

完成创意素描 4 幅，画幅大小 4 开。

4.4.3 穿透设计练习

1. 作业要求

了解穿透设计的设计规律，表现出两种物体的质感差异、穿透中力的表现或穿透设计的静止结合。以穿透设计的表现形式进行练习，在视觉上创造出一个新的画面形态。

2. 作业数量

完成创意素描 1 幅，画幅大小 4 开。

4.4.4 分解重组设计练习

1. 作业要求

完成按分割线分解组合、按自然形分解组合两种分解重组设计，了解分解重组设计的设计规律。该练习要求把熟悉的、分散的生活素材按照一定的题目和目的，发挥艺术想象和联想能力，根据它们之间的内在关联加以重新组合，注意形象的组合要自然、合理。

2. 作业数量

完成创意素描 2 幅，画幅大小 4 开。

4.4.5 矛盾空间设计练习

1. 作业要求

以建筑或有较强结构性的物体来表现矛盾空间，可以借鉴、参考埃舍尔的矛盾空间作品进行创作。

2. 作业数量

完成创意素描 1 幅，画幅大小 4 开 。

4.4.6 夸张变形设计练习

1. 作业要求

以自己平时熟悉的人或物进行训练，注意所描绘物象的形体特征，将主要特征进行合理的夸张、变形处理。

2. 作业数量

完成创意素描 1 幅，画幅大小 4 开 。

第5章

装饰素描训练

5.1 装饰素描的概念

"装饰"是指在身体或物体的表面加些附属的东西，使之更美观。实际上就是对人或物的外貌及表面进行一定的加工修饰，使其更符合人的一种审美需要。装饰素描就是以素描这一手段对被装饰物的形式美感加以研究表现。装饰素描有别于传统绘画性的素描，它具有独立的艺术语言和表现方式。它不以写实为目的，也不是对自然物象的再现。在表现物象时可将表现物的主体特征进行形式上的夸张、变化，强调装饰性。表现手法可以相对自由，一般运用装饰概括的手法对物象进行有规律的重构和创新，将自然物概括、取舍、归纳、组合，以形式美法则为原则，强调设计意识、创新思维。但是装饰素描并非脱离人们的生活与自然认知，而是在人们对自然认知体验的基础上对自然物进行理想化、完美化，是一种源于生活又高于生活的表现（图5-1）。

图5-1 装饰素描作品

5.2 装饰素描的特点与形式美法则

5.2.1 特点

传统素描的特点，是以固定的视点和一定的透视法还原表现自然状态的三维空间，以真实表现自然为目的。而装饰素描是二维平面的构成与形式美感表现的结合。它打破传统的三维空间表现，常采用物象位置变化，多角度、多种透视法对物象进行相互重叠、穿插、透叠的表现，画面更加单纯，形式美感较强。

5.2.2 形式美法则

1. 简化

简化是对自然物象删繁就简，高度集中，除去自然中非重要、非本质和偶然的元素，抓住物象的本质特征和具有装饰特征的造型元素，使自然物象的形象更集中、简洁、典型、清晰和生动（图5-2）。

图5-2 学生作品（汪永烈）

2. 节奏与韵律

节奏与韵律，究其根本，是一致的，是指周期性的运动形式。在装饰素描中，同一表现元素的连续或重复出现会产生一定的运动感，这就是节奏，是视觉元素在空间中持续有序的虚实、强弱变化。韵律则是指以表现装饰倾向为目的的各种视觉元素在空间上的合理配置，在特定空间的组织中制造虚实、强弱不同的形态关系。视觉韵律是以节奏为主干，在视觉节奏基础上注入情感，构成具有情绪化的、对美的独特体验与思索。

装饰素描用形状的方圆、多少、大小、黑白，色调的虚实、轻重等变化形成各异的节奏和韵律，通过一定的形式较好地表达出一种装饰美感，将情感、情绪等精神性内容融入到画面的表现中（图5-3、图5-4）。

图5-3 学生作品

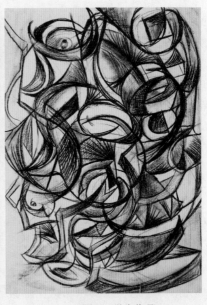

图5-4 学生作品

133

3.减弱与夸张

在装饰素描的表现形式中，减弱与夸张是一个对立统一的整体。因为要突出和夸张画面中的某一元素，势必就会减弱画面的其他部分；或者由于一个局部本身已经表现得很强烈，相对的就会降低其他某些局部来平衡画面，最终使整个画面主次分明、重点突出。减弱本身就是为了夸张，就像没有黑就无所谓白一样，没有减弱也就没有夸张，它们是互相依存又相互对立的矛盾共同体。减弱与夸张手法在运用过程中应注重自然物象整体特征和局部特征的协调，强调整体与局部的关系；要求从整体出发，合理地对局部进行夸张与减弱，使画者的主观情感得到较好的表达，使物象本身的本质特征更突出、鲜明，创造出既具有新奇面貌，又不违背实际规律的装饰素描作品（图5-5）。

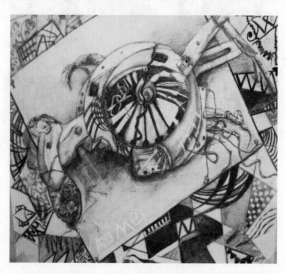

图5-5 学生作品

夸张表现分为局部夸张和整体夸张，局部夸张是用夸大自然物象的局部结构，打破自然物象原本的比例关系来对物象进行表现，着重刻画、强调自然物象中最独特、最鲜明、最能代表其本质特征的局部。整体夸张则是从自然物象的整体出发，夸张表现物象大的趋势或大的律动。例如，在表现物象时将粗壮的事物表现得更加饱满扩张，将本身趋于细弱的事物表现得更加纤细。

4.对比与统一

对比统一法则是把反差较大的两个视觉元素组合在一起，使人感受到鲜明强烈的对比，且仍具有统一感的画面形式。它能使主题更加鲜明，能消除画面的平淡、呆板，使画面视觉效果更加丰富。对比关系主要通过视觉形象色调的黑白灰，形状的大小、粗细、长短、曲直、高矮、凹凸、宽窄、厚薄，方向的垂直、水平、倾斜，数量的多少，排列的疏密，位置的上下、左右、高低、远近，形态的虚实、黑白、轻重、动静、隐现、软硬、干湿等多方面的对立因素来达到的。在强调对比时，亦要考虑统一，两者之间应相互协调。只有对比而不强调统一的画面，会显得虽鲜明，却不具有整体感，容易产生生硬、杂乱无章的感觉。

5.2.3 装饰素描的对比手法

1.黑白对比

装饰素描画面中黑与白的对比关系是非常重要的一对关系。

首先，素描的色彩限定为单色，所以无论是点、线、面哪种表现元素，最终的色彩关系都可以归纳为黑白两大部分，这样才得以保持住画面的单纯性。

其次，在装饰素描的具体表现时，要从整体画面出发，合理安排黑与白的比例、秩序及黑白的空间

表现，注意灰色带的应用时黑白色块的对比在视觉上能够协调，注意画面的美感。

最后，合理地运用黑白对比，可以使画面的主次关系与节奏韵律、结构整体相得益彰（图5-6）。

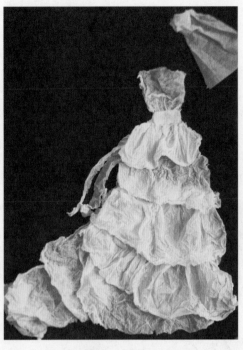

图5-6 学生作品

2. 形状对比

装饰素描的造型是变化丰富的，表现元素也是多种多样的。例如，大小、方圆、规则与自然等形体的对比组合，在点、线、面的对比组合上，每个元素又都可以无穷变化。因此，在处理画面时要强调形状对比的意义。每一个形传达给人的心理反应都是不同的，例如，方形给人以规矩、棱角、强硬、肃穆等感觉，而圆形则给人以饱满、圆润、光滑、弹性的感觉。

形与形之间的对比与组合也是我们要解决的一个重点。在处理这对矛盾时，要从画面整体出发，从形体的结构出发，从大小、主次的排列关系出发，从而达到画面节奏、秩序、层次的协调。

在运用形状对比时，要把握主要的对比关系，让主要表达的物象占据画面的主要空间，同时强调是以表现什么样的视觉效果为主，建立画面的主形，用其他的对比因素来反衬主题，注意对比强弱的控制，形成既对比又协调、既变化又统一的画面（图5-7）。

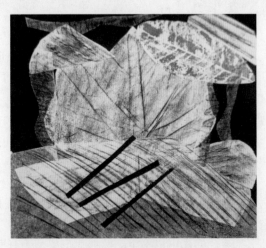

图5-7 学生作品

3.动静对比

装饰素描的动与静主要是指人们对物象的视觉反应，是人们在生活经验中直接或间接观察各种事物的反应。装饰素描中，动与静是相对存在的，也是一对对立统一的矛盾。一般而言，动感的表现是强调画面中变化的因素，而静态的表现主要是强调画面稳定、协调的因素。画面中动的因素，能使画面显得丰富，富有变化，也更生动感人，而静的因素容易使画面呆板、无生气。所以，画面要做到动中有静、静中有动，从而使画面生动感人。

画面中动静因素的具体表现如下。

在构图设计中，追求对称感的构图倾向于静态，而追求均衡感的构图则倾向于动感。画面构图也决定了画面最终给人的视觉感受。对称是指图形在大小、形状和排列上一一对应的关系，在造型元素的数量、比例、形态因素上相对相同，如树的叶子、飞鸟的双翼、人的五官等。对称的形态在视觉上有自然、安定、均匀、协调、整齐、典雅、庄重、完美的朴素美感（图5-8、图5-9）。

图5-8 学生作品　　　　　　　　　　　　　　　　图5-9 学生作品

对称是体现静态的视觉样式，是比较符合人们一般视觉习惯的一种形式结构。均衡实际上是体现动感的构图设计样式，是根据形象的大小、轻重、色调及其他视觉要素的分布关系作用于视觉的平衡状态。各构成要素通常以视觉中心为支点保持视觉意义上的力度平衡。均衡是动态的特征，如人的运动、鸟的飞翔等都是均衡的形式，因而均衡的构成具有动态的特征，它是运动中的平衡形式。

均衡体现在画面空间的分割、黑白色块的大小、疏密的安排上，也是构成画面动静对比的重要组成部分。

在形态的动静对比中，每一种形态通过视觉给人的稳定程度是不同的，因此也给人以不同的动与静的感觉；在线条的表现中，直线通常表达静态，而弧线、折线、曲线表达的则是动态；在形状表现上，等腰三角形、方形趋于静，圆形趋于动态。在装饰素描的表现中，要训练自身合理利用、组合这些动静形态的能力，从而掌握好动与静的对比关系，创作出形态生动的视觉形象，为画面处理增加丰富性（图5-10）。

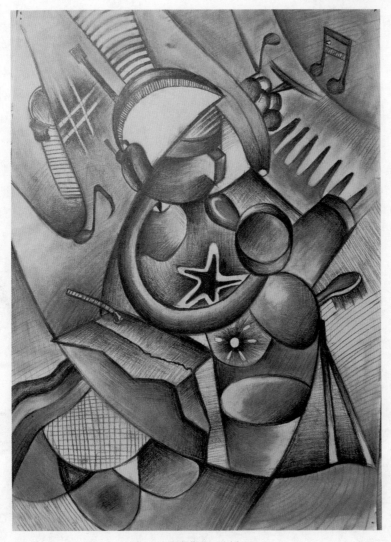

图5-10 学生作品（刘文凤）

5.3 装饰素描的构成法则与表现手段

5.3.1 二维空间的构成法则

装饰素描的表现主要是平面化的，基本上不采用透视、光影、明暗等表现手段，主要是表现形态与形态、形态与背景之间的关系，不强调空间深度。因此装饰素描是在二维空间的纸面上处理二维空间的构成，更注重形、色、线等造型元素的二维构成表现。由于装饰素描不是自然空间的再现，而是强调形体的点、线、面、位置、比例和聚散、离合等构成因素，因此与自然空间结构有着明显的差异。它的造型手段是主观的，按一定的形式法则来建构自己需要表达的画面空间；通过不同的视觉角度对物象进行重新审视，以重叠、穿插或映透等形式来表达物象，注重画面的整体关系与和谐感；将物象进行重组建立新的关系，塑造出简洁、鲜明和具有唯美形式的新的视觉图像。由于装饰素描追求平面的装饰美感，并不强调空间的深度，所以装饰素描的空间结构是无深度的空间结构。在装饰素描表现时，根据个人主观情感和画面美感的需要，可以采取多种透视组合，对物象的安排也相对自由得多。例如，它可以将散点透视、焦点透视、模糊透视等透视法组合在一起，改变视点，将不同的空间体面一一呈现，按照平面的构成法则，自由分割画面，将不同的时空形象和形象片段结合起来。

5.3.2 装饰素描的表现手段

在装饰素描的创作过程中，我们以自然物象的客观形态为基础，根据审美和装饰的需要进行改变。人们长期的生活实践对自然物象的形体、结构有了较深刻的认识和了解，使得人们对视觉形态的反应也变得丰富而敏锐。装饰素描要求作者根据自己的审美取向、艺术流派和心理意向，对物象进行具象或抽象的艺术改造和审美加工。

1. 具象处理

具象处理是在真实记录和描绘自然物象的基础上，运用夸张、联想的艺术手法，对自然物象进行适当的简化、取舍、修饰，舍弃物象一些不具美感的因素，保留并夸张其完美的特征，达到对自然物象特征的再创造，使所表现的物象在表面上具有自然物象的客观特征，在形式上又具有装饰设计艺术的特征。具象处理的艺术手法是装饰设计素描的基础（图5-11、图5-12）。

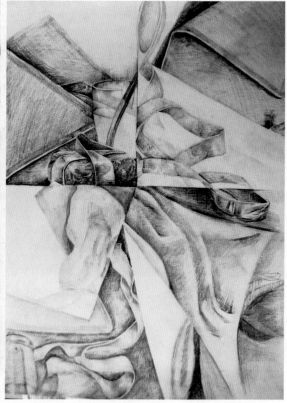

图5-11 学生作品　　　　　　　　　　　　　　图5-12 学生作品

2. 抽象处理

抽象是从众多的事物中抽取出共同的、本质性的特征，而舍弃其非本质的特征。如果具象处理是表现自然物象的外在形式，那么抽象处理则是表现自然物象的内在本质。装饰素描抽象处理是打破常规视觉习惯和时空观念，且并非直观对事物进行表现，而是通过对自然物象的理解、体会、分析，得出物象本身具有的审美元素，再加以对比、混和、分割等形式手法，组合创造出与自然的视觉所见不相同的新形象。这种处理具有简洁、鲜明、有强烈的视觉冲击力等造型特点。抽象处理超越了自然物象本身，为了加强形式美感，对物象进行了有机的组合，是对作者特定的审美取向和情感的表达，抽象处理不强调对物象自然特性的摹写，而是注重以作者的审美理想和愿望对自然物象进行再现（图5-13）。

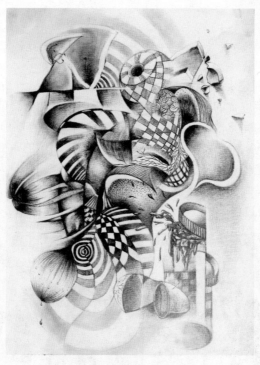

图5-13 学生作品（刘艳）

3. 具象与抽象结合处理

具象与抽象结合处理是指在装饰素描图形综合表现的前提下，将具象的造型处理手法与抽象的造型处理手法合理地结合在画面中，抽象与具象的形态互相包含、交错，形成既对立又统一的艺术表现形式。具象处理与抽象处理能使物象的厚度感和视觉语言更加丰富和突出。在同一图形中，抽象与具象形态既互相限制，又互为衬托，形成一种特殊的图形表现形式。抽象处理与具象处理手法融合时，抽象变化必须符合自然物象基本特征，还要强调与自然物象客观规律的必然联系（图5-14、图5-15）。

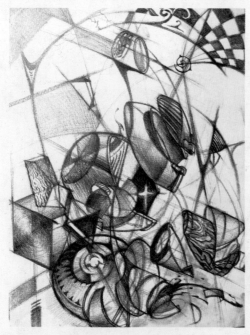

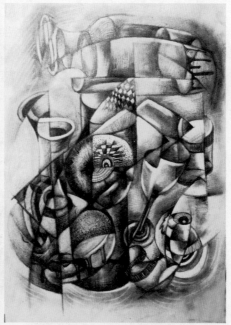

图5-14 学生作品（赵振华）　　　　　图5-15 学生作品（刘艳）

5.3.3 造型手段

1. 同形相构

装饰素描造型的同形相构是对某一自然物象或相近形象的造型进行变化。在同一个画面中，把一些相同或相近的形象或符号以变换位置的形式在画面中多次出现，互相组合的构成称之为同形相构。在表现时，既相对地体现了形象自身的完整性，又将表现物象本质特征的局部刻画进行准确定位。另外，表现时要注意画面统一的秩序和画面的运动节奏，形体在画面中无论是简单的重复，还是变化复杂的重复，都应注重这两点。在装饰素描中，把相同的形象重复地组合在一起，能加强对人的视觉吸引力，同时加强这一表现物象的视觉印象。人们会在画面上不断地寻找视觉上似曾相识的形象，使视觉观察活动从被动变为主动，所表现的物象也在这一观察过程中产生运动感，最终形成画面秩序和节奏（图5-16、图5-17）。

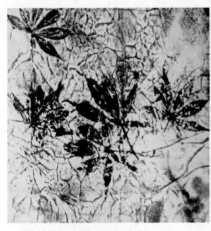

图5-16 学生作品　　　　　　　　　　　图5-17 学生作品（张婷婷）

2. 异形相构

与同形相构对应的就是异形相构，它将特征迥异或者相互对立的形态有机组合起来，形成对立统一和对比变化艺术效果的艺术表现手法。异形同构由于运用不同形体、不同要素进行组合对比，因此可以消除画面的雷同与平板，从而形成独特的画面效果和趣味，在视觉效果上也显得丰富多彩、独特新颖。在装饰素描中，不同形体的相互组合，能形成强烈的对比，使形与背景、形与形之间相互反衬；同时异形相构又使不同形体在差异对比的基础上能相互融汇（图5-18）。

图5-18 学生作品

3. 打散重构

　　打散重构是装饰素描一种重要的表现形式，是指将物象分解、打散成一定的片段，然后根据作者的主观意图重新进行组合构成，从而得到一个新的物象，形成新的构图样式与视觉效果。打散重构也可以把不同角度、空间观察到的不同形象结合在一个形态中，产生新视觉形象。这种新形象与常规思维模式、常规空间的形象完全不同，因为自然形态分解、打散后的局部形态是相对抽象的，画面将一个个抽象的基本元素符号重组结合，这个形象既有原来形象的痕迹，又打散成为了创造的新形象，使物象具备重新组合的条件。要注意组合的巧妙自然，只有这样，作品才会在形式和内容上做到生动、新鲜，才能真正地打动观者（图5-19、图5-20）。

图5-19 学生作品　　　　　　　　　　　　　图5-20 学生作品（赵振华）

4. 物象重叠、透叠

　　物象重叠是将多种物象的形状或形态在画面上以遮蔽、穿插的方式进行组合。这种表现形式在强调表现物象在画面中的前后顺序关系时可以采用。多个物象之间相互遮蔽重叠，在画面处理时处在最前面的物象形体轮廓相对完整，后面的物象会依次被前面的物象所遮蔽，呈现残缺的轮廓或物象片段。由于物象重叠是多种物象在画面中并存的，画面的空间安排非常重要，设计时应注意上下、左右、前后的处理。物象的重叠组合能充分表现物象在画面中的空间关系，同时也有助于加强物象形体的厚重感和层次感，形成物象在方向、面积、强弱、曲直、动静等方面的对比因素。而在强调画面形式或结构多元等因素时，可以忽略物象的前后秩序，运用透叠交叉的方式进行表现，从而使画面具有很强的形式感。透叠的表现可以是二维的，平面形象也可以是二维与三维的形象结合，从而使画面的结构元素变得更加多元，画面的视觉对比更加丰富。物象重叠、透叠组合时，物象之间的对比因素较多，一定要找出其内在联系，不能生硬地拼凑、叠加。因此要注意物象在内容、情感、象征、形式等方面的联系，做到画面既丰富又协调（图5-21、图5-22）。

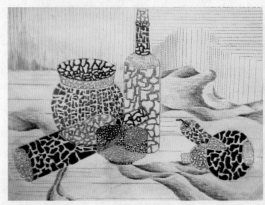

图5-21 学生作品　　　　　　　　　　　　　图5-22 学生作品

5. 时空重叠

　　时空重叠在装饰素描中是指打破透视的约束，创造纯粹的画面空间，画者可以自由将不同视点所观察到的自然界中的物象形态或不同时间的物象变化同时组合在一个画面中的表现形式。在做画面处理时，画者可以天马行空地想象、组合。一幅画中可以同时有太阳又有月亮，鱼儿可以在天空遨游；同时把物体的几个角度片段表现在画面中，可以是荒诞的、离奇的、超时空、超自然的画面处理。多时空重叠组合在表现时注重作者主观意象的表达，忽略时间、空间、自然变化和比例大小的限制，充分发挥想象力。形象的主次、大小、疏密、结构等，可以运用各种手段自由处理，创造出新的视觉形象，在造型上是一种超自然的、超现实主义的表现形式（图5-23～图5-25）。

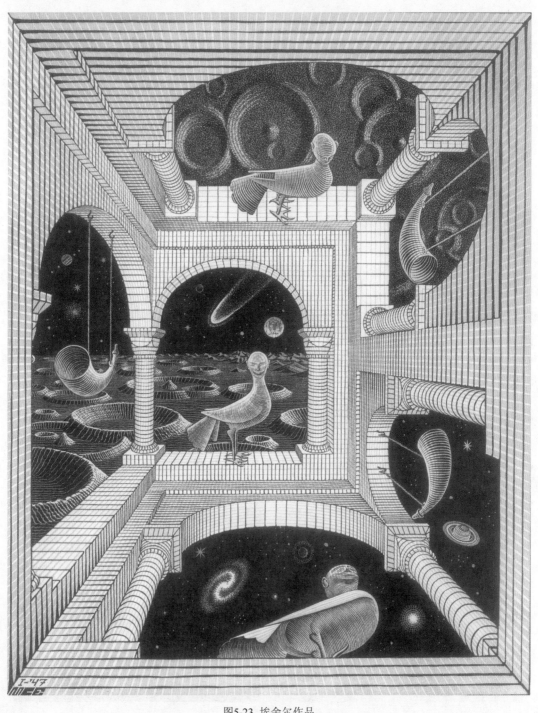

图5-23　埃舍尔作品

图5-24 学生作品（刘文凤）

图5-25 学生作品（李辉）

5.4 装饰素描的课程设置

本章作业要求参照图5-26～图5-44。

图5-26 学生作品（郑茜）

图5-27 学生作品（常金美）

图5-28 学生作品

图5-29 学生作品

图5-30 学生作品（王青青）

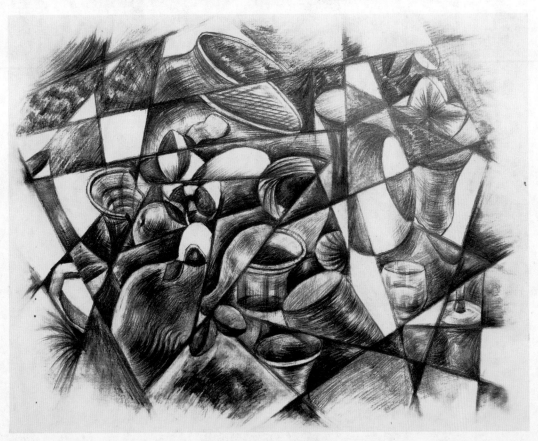

图5-31 学生作品（王青青）

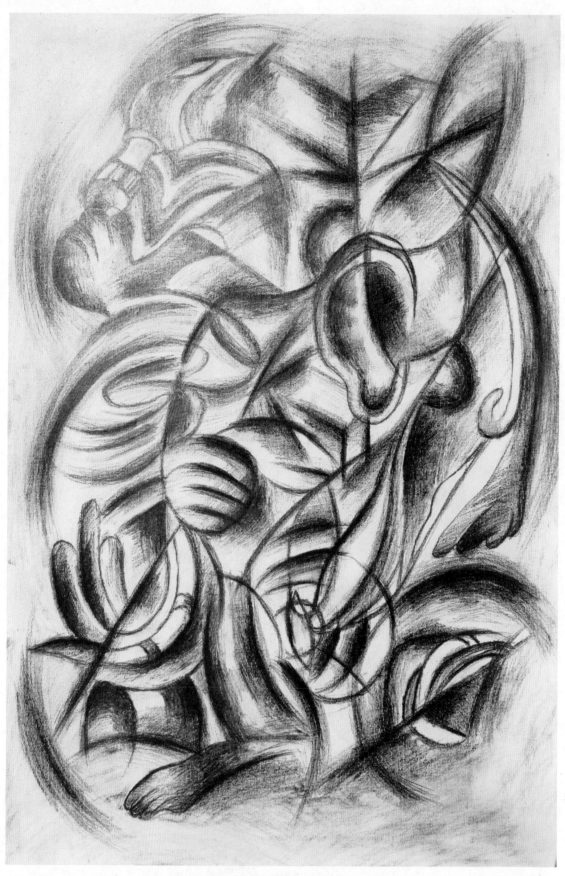

图5-32 学生作品（郑茜）

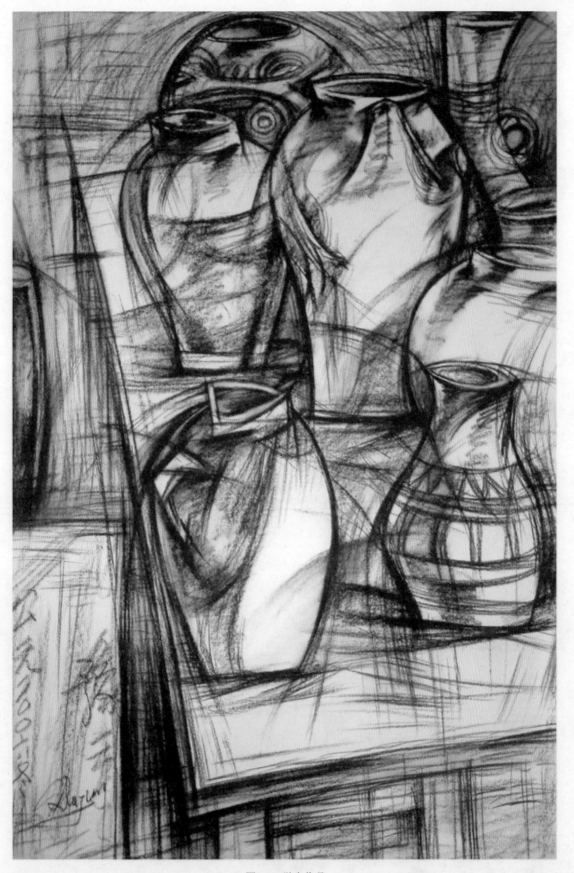

图5-33　学生作品

图5-34 学生作品

图5-35 学生作品

图5-36 学生作品

图5-37 学生作品

图5-38 学生作品

图5-39 学生作品

图5-40　学生作品

图5-41　学生作品

图5-42 学生作品

图5-43 学生作品

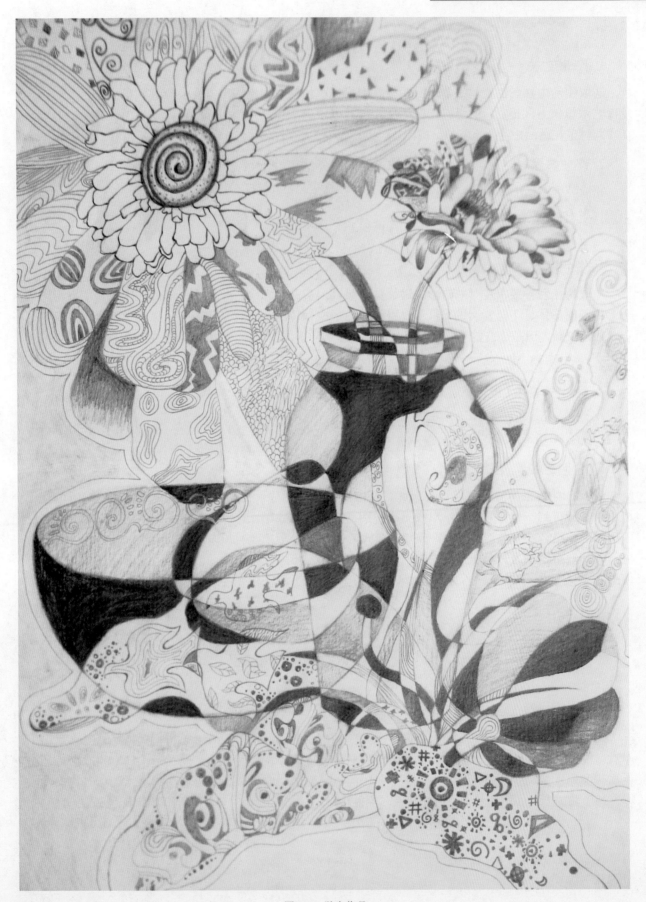

图5-44 学生作品

5.4.1 同形相构练习

1. 作业要求

选取生活中熟悉的素材来表现，在画面中把一些相同或相近的形象变换位置，多次出现互相组合并发挥艺术想象力，根据它的形态特征运用素描的表现形式加以重新组合表现，使画面既有原来的形态特征，同时也在画面中组合出新的结构。

2. 作业数量

完成装饰素描 1 幅，画幅大小 4 开。

5.4.2 异形相构练习

1. 作业要求

选取特征迥异或相互对立的形态进行重新组合，形成对立统一和对比变化的艺术效果。异形同构由于运用不同形体、不同要素进行组合对比，容易形成独特的画面效果和趣味，在视觉效果上显得丰富多彩、独特新颖。但是，也要注意画面的协调性，使不同形体在差异对比的基础上能相互融汇。

2. 作业数量

完成装饰素描 1 幅，画幅大小 4 开。

5.4.3 打散重构练习

1. 作业要求

选取自身感兴趣的物象，将其分解、打散成一定的片段，然后根据作者的主观意图重新进行组合构成，从而得到一个新的物象，形成新的构图样式与视觉效果。打散重构要求把不同角度、空间观察到的不同形象结合在一个形态中，产生新视觉形象，使这个形象既有原来形象的痕迹，又让人有一种陌生感。做打散重构练习时不能生硬地组合，应多注意形与形的联系、画面的形式效果，不能太"脱节"而使画面缺少美感。

2. 作业数量

完成装饰素描 1 幅，画幅大小 4 开。

5.4.4 物象重叠、透叠练习

1. 作业要求

选取多种物象的形状或形态，在画面上以遮蔽、穿插的方式进行组合。画面调整时应注意上下、左右、前后全方位的处理。物象的重叠组合能充分表现物象在画面中的空间关系，同时也有助于加强物象形体的厚重感和层次感，形成物象在方向、面积、强弱、曲直、动静等方面的对比因素。在做物象重叠、透叠练习时，一定要找出其内在联系，不能生硬地拼凑、叠加，要让画面既丰富又协调。

2. 作业数量

完成装饰素描 1 幅，画幅大小 4 开。

5.4.5　时空重叠练习

1. 作业要求

时空重叠在表现时要打破透视的约束，创造纯粹的画面空间，画者可以自由将不同视点所观察到的自然界中的物象形态或不同时间的物象变化同时组合在一个画面中。在做画面处理时，要尝试多时空重叠组合，忽略时间、空间、自然变化和比例大小的限制，充分发挥想象力。

2. 作业数量

完成装饰素描 1 幅，画幅大小 4 开。

参 考 文 献

[1] 黄作林，杨悦. 设计素描. 重庆：重庆大学出版社，2002.

[2] 何建波，季益武. 设计素描. 合肥：合肥工业大学出版社，2004.

[3] 休斯. 马格利特. 长春：吉林美术出版社，2004.

[4] 王默根. 设计素描创意训练. 北京：人民美术出版社，2008.

[5] 王受之. 扫描与透析. 北京：人民美术出版社，2001.

[6] 谢雾. 设计素描教学. 长沙：湖南美术出版社，1997.

[7] 刘虹. 素描. 重庆：西南师范大学出版社，2000.